KB179242

엔트로피와 예술

Rudolf Arnheim

Entropie und Kunst,

Köln 1979(DuMont Buchverlag)

엔트로피와 예술

—질서와 무질서에 관한 시론—

루돌프 아른하임 지음
오용록 옮김

전파과학사

엔트로피와 예술
질서와 무질서에 관한 시론

초판 1996년 03월 01일
2쇄 2017년 05월 10일

지은이 루돌프 아른하임
옮긴이 오용록
펴낸이 손영일
편 집 손동석
펴낸곳 전파과학사
주소 서울시 서대문구 증가로 18(연희빌딩) 204호
등록 1956. 7. 23. 등록 제10-89호
전화 (02)333-8877(8855)
FAX. (02)334-8092
홈페이지 www.s-wave.co.kr
E-mail chonpa2@hanmail.net
공식블로그 http://blog.naver.com/siencia

ISBN 978-89-7044-496-3 (03600)
파본은 구입처에서 교환해 드립니다.
정가는 커버에 표시되어 있습니다.

일러두기

이 책은 아른하임이 쓴 Entropie und Kunst《(영문: Entropy and Art, 1971): Ein Versuch über Unordnung und Ordnung, Köln(DuMont) 1979를 원본으로 삼아 우리말로 옮긴 것이다. 우리말로 된 책에 이원적으로 이루어진 주와 설명은 원문에 본디 있던 것이며 묶음표 () 안의 숫자는 뒤에 붙은 참고문헌을 가리킨다. 책 뒤에 붙은 인명 찾아보기는 옮긴이가 이력을 보충했다. 역량이 달려 제대로 표현되지 못한 말이나 앞뒤로 보아 혼란을 일으킬 법한 표현, 또 낯선 외국 이름들은 우리 말 뒤에 원어를 함께 실었다. 우리말 번역이 마땅치 않을 경우 그것을 무시하고 이 개념을 떠올려 이어가면 도움이 될 것이다.

잘 모르는 사람이 얼버무리는 머리말 따위는 당치도 않은 일이기에 이 책에 대한 외국 서평 한편을 소개하며 일러두기를 마친다.

"『엔트로피와 예술』은 자연과 인간 세계에서 질서를 얻으려는 수고와 열역학 제2법칙에 표현된 엔트로피 원리 사이에서 갈팡질팡하는 모순들, 특히 더 큰 질서로 기우는 성향과 물질적 우주 세계의 죽음과 혼돈으로

가는 일반적 경향 사이의 모순을 일치시키려는 시도이다. 아른하임은 이 문제를 우주적 관점에서 보면서 물리학, 철학, 심리학, 생리학에서 맞부딪히는 문제 상황, 그리고 한편으론 구조의 극단적 단순화, 또 다른 면에선 정반대로 혼돈과 무질서로 치닫는 현대 예술의 두동진 경향과도 씨름하고 있다. 이 분석이 예술 창작 분야에 적용된다면 우리가 겪고 있는 당혹감을 진정시키는 데 긍정적 영향을 끼칠 것이다."(Library Journal)

차 례

볼프강 쾰러를 기리며

우리는 우주와 그 우주의 창조 그리고 미래의 파멸에 대해 이야기했다. 시대의 위대한 사상, 다시 말해 진보, 완전에 이를 가능성 그리고 일반적으론 인간의 자만에 대한 모든 형태에 대해.

보들레르, 1869

I

질서(Ordnung, order)는 인간 정신이 이해하려는 모든 것에 필수적인 전제조건이다. 우리는 도시나 건물의 설계도, 한 벌의 도구, 상품 진열, 사실과 생각의 설명, 그림, 음악 작품을 보거나 듣고서 그 전체 구조를 파악하고 또 세세한 부분을 낱낱이 추적할 수 있을 때 모든 것이 가지런하다(geordnet, orderly)고 말한다. 질서는 우리로 하여금 무엇이 비슷한 것이며 다른 것인가, 서로 어울리는 것은 무엇이고 어울리지 않는 것은 무엇인가를 눈여겨보도록 한다. 남아도는 군더더기를 모두 빼버려 꼭 있어야 할 것만 남게 되면 곧 전체와 부분들의 관계뿐만 아니라 무엇이 중요하고 영향력이 큰 것이며, 부수적이고 종속적인 것은 또 어떤 것들인가 하는 구성 요소들의 등급도 밝혀진다.

유용한 질서

대부분의 경우에 있어서 우리는 먼저 감각을 통해 질서와 만난다. 눈과 귀에 감지되는 형태, 색상, 음향을 잘 살펴보면 거기에 어떤 유기적(organisiert, organized) 구조가 있음을 알게 된다. 그러나 어떤 사물이나 사건의 질서가 그저 곧장 지각될 수 있도록 된 예를 찾기란 쉽지 않다. 오히려 우리가 감각으로 받아들이는 질서란 그것이 물리적, 사회적 또는 인식적이든 간에 어떤 내재적 질서의 반영에 지나지 않는 경우가 많다. 우리는 근육의 반응으로 나타나는 운동 감각만으로도 어떤 장치나 기계가 각 부품들이 조화를 이루며 부드럽게 잘 작동하는지 안 하는지를 알 수 있다. 또 우리는 실제 운동 감각을 통해 자신의 신체 각 부분이 제대로 기능을 다하는지 여부도 알 수 있다. 이와 마찬가지로 한 건물의 공간 배치는 낱낱 기능들의 구성과 이들 사이의 관계를 보여 준다. 가게의 선반 위에 놓인 작은 상자와 포장물의 진열은 손님으로 하여금 여러 가지 물건 가운데 자신이 원하는 상품을 손쉽게 찾도록 해준다. 그리고 이와 비슷하게 그림의 색채와 형식 또는 음악 작품의 선율은 그 속에 깃든 근본 의미들의 상호작용을 상징적으로 나타낸다.

이와 같이 외적 질서가 내면의, 혹은 기능적인 질서

를 표현하는 일이 많기 때문에 그저 그것 하나만 보지 말고 반드시 내적인 것도 함께 넣어 평가해야 한다. 아무리 가지런한 형태라도 그 형태의 구조가 그것의 내적 질서에 맞지 않을 때에는 혼돈을 일으킬 수 있는 것이다. 파스칼(Blaise Pascal)은 팡세(Pensées, I장 27)에서 "말을 억지로 꾸며대어 반대명제를 강요하는 것은 마치 대칭 때문에 가짜 창문을 건물 정면에 그리는 짓과 같다. 그러면서 한 말의 옳고 그름이 아니라 모양의 정확성에만 마음을 쓴다"라고 말한다. 안의 질서와 밖의 질서가 일치하지 않으면 그들이 서로 충돌하는 일이 일어난다. 다시 말해 무질서(Unordnung, disorder)가 생기는 것이다.

겉으로는 질서 있게 보일지라도 안에 무질서를 감추고 있으면 그 외면의 질서는 거부감을 줄 수도 있다. 뷔토르(Michel Butor)가 묘사한 50년대 뉴욕의 마천루를 보자.

"…수평선과 수직선으로 섬세하게 짜여진 이 기막힌 유리 벽들. 하늘도 그 안에 들어 있다. 하지만 건물 안에는 유럽의 온갖 쓰레기가 제멋대로 쌓여 있다. 평면도로 보거나 입면도로 보건 놀라움을 자아낼 이 거대한 직사각형들은 특히나 그들 속에 어떤 관계도 없기 때문에 이 혼란스러운 뒤엉킴을 더 견딜 수 없게 만든다. 이 웅대한 격자 구조가 그것을 낳

은 적이 없는 대륙에 참고 견뎌야 할 법인 양 부자연스럽게 얹혀 있는 것이다."(18, 354쪽)

그밖에도 질서는 모든 구조가 기능하는 데 없어선 안 될 조건이다. 한 무리의 노동자나 동물의 몸, 혹은 기계 같은 물리적 메커니즘은 그것이 물리적인 질서 상태에서만 움직일 수 있다. 이 메커니즘은 그것을 구성하는 힘들이 서로 조화되도록 잘 정돈되어 있어야 하는 것이다. 모든 기능은 수용력과 일치해야 하며, 겹치는 일과 갈등이 없어야만 한다. 모든 발전은 질서의 변화를 요구한다. 혁명은 지금 힘을 떨치는 질서를 부수게 마련이지만 그 자리에 그에 걸맞는 질서를 내세울 때에 성공하게 된다.

질서 없는 살아남기 또한 있을 수 없기 때문에 생물학적 진화와 더불어 유기체에는 정돈된 체계를 창조하는 힘이 싹터 자랐다. 동물들의 집단생활 형태, 새나 물고기들의 떼를 지어 날거나 움직이는 모습, 또는 거미집과 벌집을 생각해 보라. 그리고 여러 가지 매우 실제적인 이유에서 인간정신 또한 질서를 추구하는 보편적 성향을 갖고 태어났다.

물리적 질서의 반영

그렇다고 여기서 실제적인 유용성만을 두고 생각하자는 것은 아니다. 또 다른 동기를 품고 있는 어떤 행동 양식이 있기 때문이다. 지각 실험을 해볼 때마다 우리의 정신은 자발적으로 주어진 시각적 형태를 가장 단순 가능한 방식으로 구성한다는 사실을 알 수 있는데 이것은 무엇 때문일까?[1] 확실한 것은 모든 지각은 이해를 겨냥하며, 가장 단순한, 가장 질서 있는 구조가 이해를 쉽게 한다는 점이다. 〈그림 1〉처럼 정사각형과 원의 결합으로 인지되는 도형은 1b처럼 3개의 불규칙한 조각들로 이루어진 도형보다 쉽게 알아볼 수 있음은 뻔한 사실이다. 하지만 이러한 유형의 단순한 지각이 이와 유사한(analogogous) 생리학적 두뇌작용의 반영이기도 하다는 것을 새삼 떠올리면 여기서 또 다른 설명이 불거져 나온다. 가장 단순한 구조를 찾는 비슷한 성향이 두뇌 작용에도 존재함이 증명된다면 우리는 지각의 질서를 더 보편적인 생리적, 물리적 현상이 의식에 나타난 것이라고 바꿔 생각해도 좋을 듯하다.

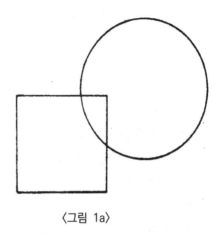

〈그림 1a〉

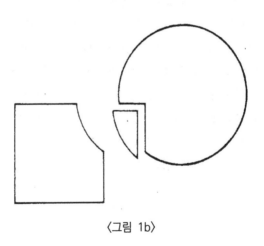

〈그림 1b〉

이와 같은 두뇌활동을 장(場)의 작용(Feldprozesse, field processes)이라 가정할 수 있다. 그 까닭은 어떤 과정을 이루는 힘들이 자유로이 서로 작용할 때라야 조직 전체를 움직이는 틀이 굳건히 자리할 수 있기 때문이다. 두뇌 생리학이 최근에 시사한 것처럼 그러한 장의 작용이 뇌에서 일어난다는 가정은 무엇보다 심리학적 관찰들과 부합되는 것이다.[2] 그와 같은 장의 작용은 물리학에서 널리 알려진 일이다. 이미 1920년 볼프강 쾰러(Wolfgang Köhler)는 심리학의 단순 구조의 형태 법칙에 감명 받아 이와 일치하는 현상들을 자연과학에서 찾아보았다. 그는 이것을 1920년 출판된 일종의 자연철학적 연구인 "물리적 형태들(Gestalten)"에 대한 책으로(40) 펴냈다. 다음은 나중에 내놓은 논문에서 그가 한 말이다.

물리학에는 마흐(Ernst Mach), 퀴리(Pierre Curie) 그리고 포크트(Waldemar Voigt)라는 세 물리학자가 서로 상관없이 따로따로 내세운 바 있는 균형성에 대한 단순한 규칙이 있다. 그들이 관찰한 것은 평형 상태에서 어떤 작용-또는 물체들-이 가장 고르고 규칙적인 분포를 이루려 한다는 사실이었다."(39, 500쪽)

이러한 물리적 반응은 두 보기를 보면 쉽게 설명될 수 있을 성싶다. 톰슨(Joseph J. Thomson)이라는 물리학자는 물위에 띄운 얇은 코르크 원반에 자성을 띤 바늘을 꽂아 평면에서의 미립자의 균형을 보여준 바 있다. 바늘은 같은 자극끼리 마주치면 원자들처럼 서로 밀쳐 내는 성향이 있다. 강한 자석을 물위에 설치하여 그 아래 극이 떠다니는 바늘들의 위쪽 극으로 향하도록 했다. 그러자 바늘들은 서로 밀쳐대지만 동시에 큰 자석의 힘에 끌리기 때문에 인력의 한가운데를 중심삼아 가장 단순 가능한 모양으로 짝을 이루는 것으로 나타났다. 즉, 바늘이 셋이면 정삼각형을 구성하고, 넷이면 정사각형, 그리고 다섯이면 정오각형의 귀퉁이에 바늘이 자리한다. 이 질서 정연함은 배타적 힘들이 겹친 데서 생긴 결과이다(65, 110쪽).[3] 무중력 공간에서 기체와 액체의 움직임을 모방한 실험에서도 비슷한 결과가 생긴다(사진 1). 투명한 실린더에 들어 있는 것은 맑은 기름과 물감을 탄 물로, 두 액체는 밀도가 같아 서로 섞이지 않는다. 그들 사이에는 얇은 막과 같은 동일한 표면장력을 유지시키는 경계막이 형성된다[4]. 용기를 이리저리 흔들면 이 경계면은 그림에서와 같이 우리가 생각치도 못한 여러 가지 모양을 갖는다. 그러나 이것을

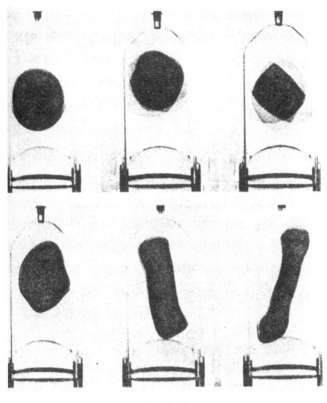

〈사진 1〉

가만 놔두면 액체들은 내재하는 힘에 의해 최소 표면에
너지의 상태에 이르도록 흩어져 자리 잡는다. 모든 것
은 결국―주어진 상황에서 가장 손쉽게 얻을 수 있는―
둥근 공 모습으로 귀결되는 것이다.

이들 실험이 말해 주는 것은 질서 있는 형태는 장의 조건 아래서 가장 균형 있는 짜임새를 이룩한 물리적 힘들의 가시적 결과로 나타난다는 것이다. 이것은 유기계는 말할 것 없고 무기계에서도 마찬가지로서 수정(水晶), 꽃, 동물 몸체의 대칭형도 그로 말미암은 것이다.[5]

그러면 유기적·무기적 반응에 나타난 이러한 유사성은 어떻게 설명해야 할까? 생물학적 발전과 더불어 유기체 생존의 기본 조건으로서 생겨나 인간의 육체적·정신적 활동 어디서고 역력히 볼 수 있는 질서 추구 성향이 이제 목적이라는 것에 대해 아는 바가 아무것도 없는 무생물계에서도 확인할 수 있다는 것이 그저 우연일 따름인가? 바로 앞에 든 보기들은 물리계의 힘에 다른 선택이 없음을 밝혀주고 있다. 다시 말해 모든 힘들은 안정된 균형에 이르러 서로의 움직임을 막게 될 때까지는 끊임없이 제자리 찾기를 지속해야 하는 것이다. 균형에 이른 조직은 움직이지 않는다. 균형은 곧 구성 성분들이 가장 단순 가능한 공간적 배열 속에 존재함을 의미하기 때문에 계(系, System)의 질서에 이바지하는 셈이다. 그리고 제대로 된 질서는 좋은 기능의 전제조건이며, 또 그래서 인간과 유기계가 얻고 싶어 하는 것이다.

무질서와 쇠망

그러나 자연계에 조화로운 질서 추구 성향이 존재한다는 이 견해는 물리적 힘의 시간적 움직임에 대한 유력한 주장의 하나인 열역학 제2법칙과 시끄러운 마찰을 빚는다. 물리학자들은 시간 차원에서의 변화에 대해 이구동성으로 물질세계는 질서 상태로부터 끊임없이 증대하는 무질서 상태로 가며, 이 우주의 마지막 상태는 극심한 무질서일 것이라고 말한다. 이와 관련하여 막스 플랑크(Max Planck)는 1909년 뉴욕의 컬럼비아 대학에서 행한 이론 물리학 강연에서 다음과 같이 말했다.

"그런 까닭에 엔트로피의 증가 법칙의 알맹이를 이루며 그래서 엔트로피의 존재에 전제 조건을 제공하는 것은 원자의 분포라기보다는 오히려 원소의 무질서라는 가설입니다. 원소의 무질서 없이는 엔트로피도, 비가역적 과정도 없습니다."(55, 50쪽)

또 최근에 나온 책에서 앵그리스트(Angrist)와 헤플러(Hepler)는 열역학 제2법칙을 다음과 같이 설명한다 : "어떤 계(系)와 그 주위(그와 관련된 우주의 부분을 일컬음)의 미시적 무질서(엔트로피)가 저절로 줄어드는 일은 결코 없다"(3, 151쪽). 이런 뜻에서 엔트로피는

어떤 계 안의 무질서 정도에 대한 양적 척도라고 할 수 있지만, 다음에서 보게 되듯이 이 정의에는 아직도 더 많은 설명이 필요하다.

오늘날 자연과학에선 유기계든 무기계든 자연은 질서를 추구하며 똑같은 경향이 사람의 행동에도 작용한다고 말한다. 그러나 다른 한편으로 물리적 체계들이 극도의 무질서를 향해 간다는 주장도 있다. 이런 이론상의 모순은 분명하게 밝혀져야 한다. 이 두 주장에서 한 가지는 틀린 것인가? 아니면 적용 대상이 다른가? 또는 똑같은 전문용어를 서로 다른 의미로 썼기 때문에 그 수장들이 겉으로 서로 모순되어 보일 따름인가?

열역학 제1법칙은 에너지의 보존과 관련된 것이다. 에너지는 다양한 모습으로 나타나며, 결코 새로이 생성 또는 소멸될 수는 없는 것이라고 한다. 당시 으뜸가는 물리학자 가운데 한 사람이었던 틴들(John Tyndall)이 실제 그렇게 해석한 것처럼 이 말을 "에너지 보존 법칙은 모든 창조뿐 아니라 소멸 가능성마저 배제한다."(66, Nr. 17, 536쪽)고 이해하면 달갑지 않게 들릴 수도 있다. 하지만 당시에는 긍정적인 해석이 더 많은 편이었다. 보수적인 사람들은 아무리 세찬 변혁이 일어나더라도 모든 것이 결국에는 전과 다름없을 것이라는 생각으로 위안을 얻었다. "법과 질서, 그리고 시간을 초월한 지속의 세계"에 대한 상상은 신학자들이 "신의 현존과

손길"(34, 1062쪽)을 확인하는 데 이바지했다.

그러나 일반 사람들이 듣고 느낀 열역학 제2법칙은 의미가 전혀 달랐다. 약 100년 전 이 법칙은 일반사람들의 의식을 파고들며 세상사의 진행에 대한 일종의 종말론적 환상을 펼치기 시작했다. 이 새로운 자연법칙에 따라 엔트로피가 우주에서 최고점을 향해 가고 있다고 미루어 보면 세계의 앞날은 그야말로 어둡기 짝이 없었다. 왜냐하면 우주 에너지는 전체적으론 변함없다 하더라도 점점 공간적으로 분산되어 희석됨을 뜻하기 때문이다. 이는 당시의 비관주의적 분위기와 상통하는 것이었다. 그것은 곧 당시의 사고가 비관적으로 흐름을 일러 주고 있었다. 브러쉬(Stephen G. Brush)는 열역학과 역사에 관한 한 논문에서 1857년 프랑스에서 모렐(Bénédict Auguste Morel)의 『인류의 육체적, 정신적, 도덕적 타락에 대한 논고』(Traité des dégénerescences physiques, intellectuelles et morales de l'espéce humaine)와 보들레르의 『악의 꽃』(Fleurs du mal)이 나왔음을 지적한 바 있다(17, 505쪽). 클라우지우스(Clausius), 켈빈(Kelvin), 볼츠만(Boltzmann) 같은 사람들의 차분한 표현들도 육체적·정신적인 것 모두가 점점 쇠퇴해 가는 근본 원인을 파헤친 것으로 모두 "죽음을 잊지 말라"(Memento mori)는 우주론적 경구로 받아들여질 만한 것이었다. 애덤즈(Henry Adams)는 재

기 넘치는 논문 「민주주의 교의의 타락」(The Degradation of the Democratic Dogma)에서 "배운 것 없고 저속한 역사가들이 여기서 보는 것이라곤 쓰레기 더미가 쉴 새 없이 커지고 있다는 것 뿐"(1, 142쪽)이라 썼다. 하늘의 해는 갈수록 작아지고 땅도 점점 더 식어갔다. 그리고 프랑스와 독일 신문에 아래와 같은 불안을 더해주는 기사가 실리지 않고 지나가는 날이라곤 단 하루도 없었다.

"이 세상이 사회적으로 붕괴되고 있다, 출생률이 떨어졌고—농촌 인구는 줄고—군대 기강은 엉망이 되었고—자살이 점점 늘어나며—광기와 정신박약, 또 암과 폐병이 점점 많아졌으며—신경쇠약과 활력 감소의 징후가 농후하고—음주벽과 약물남용이 곳곳에 만연되어 있고- 아이들의 시력도 약해지고 있다…"(1. 186쪽)

이것은 1910년 일이었다. 노르다우(Max Nordau)는 이미 1892년에 저 유명한 『타락』(Degeneration)이란 책을 펴냈다. 그는 그 책에서 바야흐로 인류의 종말이 온다고 부르짖진 않지만(51) 아무튼 당시의 세기말적 분위기를 아주 잘 보여주고 있었다. 1,000여 쪽에 이르는 풍자문에서 이 헝가리의 의사는 모렐(Morel)과 롬브로소(Lombroso)의 출판물과 연관시켜 잘사는 도

시민과 그에 붙어사는 예술가와 작곡가, 그리고 문인들에게 저주를 퍼붓고 있다. 그의 눈에 그들은 히스테리 환자이자 변종들이었던 것이다. 이를테면 인상주의자들의 회화적 양식은 변종 인간들 눈에 자주 생기는 안구진탕증(Nystagmus)과 히스테리 환자들의 일부 무감각증(Anästhesie, anesthesia) 나온 것이었다. 노르다우(Nordau)는 타락 현상의 증가를 근대 기술로 말미암은 신경쇠약과 알코올, 담배, 마약 그리고 매독 탓으로 돌렸다. 그러면서 20세기에 이르면 인류가 근대적 생활을 아주 잘 견뎌내게 되거나 견딜 수 없어 거부하게 될 것이라는 말도 했다.(51, 508쪽부터 계속)

요즘 우리가 뜻하지 않게 겪는 불편함의 원인이 이 우주에 있다고 생각하는 사람은 없다. 우주는 반대로 이 땅의 경영 실패를 피해 달아나는 마지막 도피처일 수도 있다. 하지만 엔트로피 법칙은 여전히 인문과학에 있어 달갑지 않는 내적 갈등을 일으키고 있으며, 자연과학과 인위적 분리를 심화시킨다. 이 문제를 잘 알고 있던 와이드(Lancelot L. Whyte)는 그것을 다음과 같은 물음으로써 나타냈다 : "우주에서 두 가지 경향, 즉 물리학적 무질서로 가는 경향(엔트로피 법칙)과 결정체, 분자, 유기체 따위에서와 같이 기하학적 질서를 찾는 경향과의 관계는 도대체 무엇을 뜻하는가?"(70, 27쪽)

최근에 조형 예술에선 처음에는 서로 전혀 다른 것

처럼 보일지 모르지만 현재 연구 결과의 그 근본은 같은 것으로 드러난 두 가지 양식의 흐름이 나타났다. 한편으론 1913년 러시아 화가 말레비치(Kasimir Malewitsch)가 일찍이 선보인—지고주의(Suprematism)의 상징물로 널리 알려진—흰 바탕 위의 검은 정사각형과 같은 극단적 단순화 성향이 눈에 된다. 이 경향은 갖가지 초기 장식물들과 대중적인 공예품, 농민의 솜씨로 만들어낸 가구와 일용품 따위에서 오랜 역사를 이어오고 있다. 미니멀 아트(Minimal Art)는 최근 예술양식의 한 경향으로 자리를 굳혔다- 몇몇 평행선만으로 구성된 그림들, 온통 단색으로 뒤범벅 칠한 화포, 나무 또는 쇠로 만든 정육각형 대(臺). 이와는 반대로 전혀 색다른 것을 추구하는 유파는 우연이든 의도적으로 된 것이든 무질서를 만들려고 애를 쓴다. 이 경향은 아무렇게나 모아놓은 듯한 느낌을 주는 17세기 네덜란드 정물의 식품과 장식품 구도, 18세기 호우가드(William Hogarth) 같은 사람의 사회비판적 장면들에 비친 부도덕으로 얼룩진 난잡함, 그리고 드가(Degas), 툴루즈-로트렉(Toulouse-Lautrec)이나 쇠라(Seurat)의—한 그림 속에 나란히 서 있는 서로 관계없는 인물들의—구도물 따위에서 찾아볼 수 있다(4). 폴록(Jackson Pollock) 세대의 추상화에서는 물감을 흩뿌려 흘려 내리게 한 수법이 나타나며, 같은 시기 조각품에서는 우연에 내

맡긴 표면 구도, 구부러짐과 갈라진 틈 또는 작업장과 공장에서 나온 폐품들이 등장한다. 비슷한 보기는 다른 예술(이를테면 문학에서 단어의 우연한 배열이나 뒤죽박죽 섞어 놓은 책면들, 또는 아무것도 없이 침묵만을 보여주고 청중은 거리의 소음에 귀를 기울이게 하는 음악)에도 있다. 작곡가 케이쥐(John Cage)가 쓴 글에는 다음과 같은 논평이 있다.

"난 지금 사람들이 악보를 무엇이라 여기는지 그에게 물었다. 그는 정말로 적절한 질문이라고 말했다. 나는 각 부분들의 관계는 확실히 정해져 있는가? 물었다. 그는, 물론 아닙니다. 그렇다면 무례한 짓이 될 겁니다 라고 대답했다."(19, 27쪽)

잡지와 신문보도에는 이런 종류의 일들이 킥킥 소리를 죽이며 차분하게 객관적으로 보도되곤 한다. 또 비평가가 끼어들어 하잘 것 없는 대상에 엄청난 상징의 힘을 부여하기도 한다. 그래서 단순한 화살표 같은 것이 우주 비상의 표현이 되고 짓이겨진 자동차 몸체의 짓이겨신 잔해는 사회적 위기의 상징이 된다. 진보적이지 않은 비평가들은 그런 것들을 인정하지 않고 작가가 뻔뻔스럽다거나 무능하고 상상력이 부족하다고 말하지만, 어떤 징후를 보여주는 작품들의 원인과 목적이 무

엇일까에 대해선 제대로 생각하지 않는다. 학술적이거나 미학적 해석 원칙 모두 선뜻 도구로 쓰이진 않는 것 같다.

엔트로피 법칙에 대해 명료한 말이나 글도 더러 보인다. 스미드슨(Robert Smithson)은 1966년 『아트 포럼』지(誌)에 발표한 "엔트로피와 새로운 기념비"란 글에서 최근 생겨난 기념 조각상들은 그 단순한 형태로 보아 "미래를 위해 만들어진 것이라기보다는 그 반대이다"라고 주장하며, 이들이 "열역학 제2법칙에 뚜렷한 유사성을" 보인다고 말한다. 엔트로피 개념이 일상적으로 쓰이면서 그 의미가 근본적으로 바뀐 것이다. 이 개념은 지난 세기에 문화적 몰락을 진단하고 설명하고 한탄하는 데 쓰였는데, 오늘날에는 미니멀 아트(Minimal Art)와 혼돈(Chaos)에서 얻는 즐거움을 옹호하는 데 쓰이고 있는 것이다.[6]

물리학자의 견해

이제 시중에 나도는 이야기의 걸작들로부터 눈을 돌려 이론적으론 어떻게 돌아가고 있는가를 살펴보면 무

엇이 물리학자들로 하여금 특정 물질계의 최종 상태를 극도의 무질서로 묘사하도록, 다시 말해 온통 부정적인 표현법을 쓰도록 하였을까 먼저 묻고 싶어진다. 여기서 분명히 해야 할 것은 어떤 계(系)가 처음 상태에서 마지막 상태로 넘어갈 때 물리학자들은 어떻게 a) 기존 구조들과 b) 그 시간적 변화를 서술하는가 하는 점이다. 여기서 우리가 알게 되는 것은 엔트로피 증가와 결부된 작용들은 온전한 구조체를 조금씩 조금씩 또는 갑작스럽게 파괴로 가져간다는— 다시 말해 형태와 기능적 관계의 해체 그리고 배치된 공간의 의미마저 소멸되면서 질서도가 떨어지게 된다는— 사실이다. 이와 관련 랜츠버그(P. T. Landsberg)는 한 강연 ("Entropy and the unity knowledge")에서 다음과 같은 남다른 보기를 든다.

"한 아이의 장난감을 모두 선반에 가지런히 놓을 경우 방의 일정 세제곱미터 안에서 장난감 하나를 찾을 확률은 선반 근처에서 가장 크다. 이제 칠칠하지 못한 어린아이에 해당되는 아무렇게나 어지러뜨리는 우연 성향이 다시 고개를 들면 이 계가 지닌 확률적 구성은 곧 3차원으로 퍼져간다."(45, 16쪽)

이제 아이의 놀이방은—우리가 만약 그 아이에게 자

기만이 알고 있는 장난감 비밀 정돈 방법을 옹호할 기회를 주지 않는다면—참으로 무질서의 본보기와 다를 바 없다. 그렇다고 어질러진 방이 곧 열역학적 최종 상태를 제대로 설명하는 좋은 예는 될 수 없다. 이 아이는 본디 있던 질서를 무너뜨리고 자기 마음대로 아무렇게나 배치를 바꿈으로써 자기 장난감의 기능과 형태의 관계들을 끊어버릴 수 있었는지 모른다. 그럼으로써 그는 지금 상태가 우연히 나올 수 있는 확률을 키울 수 있었다. 그러나 이것은 엔트로피가 엄청나게 늘어났음을 뜻한다. 게다가 이 아이는 조각그림 맞추기 놀이의 각 조각들을 제멋대로 흩뜨려 놓거나 장난감 소방차를 망가뜨려 여러 사물들의 상호관계는 물론 각 부분과의 관계도 압도할 만큼 와해 또는 무질서를 확장시켰을지도 모른다.

제아무리 그럴망정 그는 무작위적 배치 능력에 있어서 형편없는 아이다. 자기 물건들이 아무 상관없는 분자 가루가 될 만큼 빻아버리지 못하고 여기저기에 파괴되지 않은 질서의 섬들을 남긴다. 그의 방의 어지러진 상태를 일러주는 근거도 사실 이것 한 가지뿐이다. 무질서란 다른 데서도 언급한 것처럼 "질서가 없다는 말이라기보다는 관련 없는 개별 질서들의 충돌"이다(7, 125쪽).[7]

그러나 이것은 한바탕 소란을 치른 소립자들의 마구

잡이식 엉망 상태에는 전혀 맞지 않는 정의다. 그것이 비록 구조들의 해체로 말미암아 생긴 것이지만 실제로는 여전히 어떤 질서가 존재한다. 이 사실은 엔트로피 증가에 곧잘 쓰이는 다른 보기, 즉 카드 섞기(23, 4장)를 생각해 보면 더 확실해진다. 우리는 으레 카드 한 벌을 뒤섞음으로써 처음 체제가 무질서나 다름없는 상태로 변한다고 생각한다. 하지만 이런 설명은 그 카드 한 벌에서 첫 카드 패는 '어느 것'을 막론하고 질서 있는 배열로 보고 카드 섞기의 목적을 불문에 붙일 때에 한해 주장할 수 있는 말이다. 실제 사람들은 놀이꾼 모두가 비슷하게 뽑혀 나온 카드 짝을 손에 받게 된다는 기대로 카드를 섞는다. 그러니까 이 섞어 바꾸기를 통해 이루려는 무작위적 배분에는 카드 한 벌에서 내내 여러 가지 카드 짝이 골고루 나오도록 하는데 그 뜻이 있다. 이 균질성(Gleichmä ßigkeit, homogeneity)이 곧 카드 섞기가 노리는 질서이다. 그것은 분명 급이 낮은 질서이며 사실 질서의 극단 사례이다. 그 까닭은 카드를 섞음으로써 충족되는 것은 패 돌림 전 과정에서 배분이 아주 고를 것이라는 구조 조건 한 가지뿐이기 때문이다. 이것은 낱낱 패만을 놓고 볼 때엔 대부분 충족될 수 있는 조건이긴 하지만 놀이를 시작하자마자 참

가자들에게 모든 카드 짝을 종류별로 분류하여 하나씩 나눠줄 때 얻을 수 있는 대칭적 배분과 엇비슷한 질서로 단순한 균일함보다는 조금 높은 구조 수준을 지닌 질서이다.

섞바꾸지 않은 카드 한 벌에서 처음 분배된 패도 그것만을 놓고 보자면 제법 가지런한 경우가 있다. 이를테면 패가 모두 에이스나 2로 되어 있는 일이 있을 수 있다. 하지만 그런 질서는 파스칼의 보기에서 든 엉터리 창문 같은 것으로, 놀이 규칙에서 요구되는 색다른 질서와는 어울리지 않을 성싶다. 그리고 이 형식과 기능의 잘못된 관계가 무질서가 아닐까?

심하다 할 만큼 충분히 무작위적인 배분에 들어 있는 단조로움에서 엔트로피 법칙의 확률 통계는- 마치 온도계가 열의 성질을 아는 데에는 별 도움이 되지 못하는 것과 마찬가지로- 구조를 밝힐 만한 정보가 되지 못하기 때문에 그냥 지나치기가 쉽다. 스미스(Cyril S. Smith)는 이것을 다음과 같이 표현한 적이 있다 : "옛날 분자 구조의 경우처럼 양자역학도 처음에는 단순한 기록장치(Notierverfahren, notational device)로 취급 되었는데, 요즘도 물리학자들은 에너지 상태의 기록에 바탕이 되는 눈에 잘 띄는 공간적 구조조차 눈여겨보지 않는 버릇이 있다"(62, 642쪽). 플랑크(Planck)에 의하면 "순수 열역학은 원자 구조에 대해서 아는 바라

곤 아무것도 없이 모든 물질들을 절대 지속적인 것으로 여긴다"(55, 41쪽). 물리학자들이 이런 맥락에서 쓰는 "무질서"란 용어는 사실 "통계학적 관찰의 대상인 낱낱 요소들이 전혀 상관없이 움직이고 있다"(57, 42쪽)는 의미일 따름이다. 이제 여기에서 질서는 엔트로피 법칙에 힘입어 단순히 구성요소의 확률이 적은 배치라는 정의가—이 엉성한 배치에서 멋진 구조를 지닌 것인지 아니면 아주 제멋대로 생긴 것인가 와는 전혀 상관없이— 나오게 된다. 그래서 확률이 낮은 성분 배치에서 확률 높은 성분 배치로 가는 물질 계(系)의 변화는 결국 무질서로 귀결되는 셈이다.

정보와 질서

구조를 무시하고 질서 개념을 사용할 때 얼마나 얼토당토않은 결과가 생기는가는 현대 정보이론 용어를 살펴보면 매우 뚜렷해진다. 여기서 질서는 엔트로피의 반대로 정의되고 엔트로피는 무질서도이기 때문에 질서를 정보 반송체(搬送體)라고 한다. 그래서 정보를 제공함은 질서를 갖춘다는 것이다. 사뭇 이치에 맞는 말 같다. 그렇지만 엔트로피는 정작 주어진 상황의 확률에 따라 커지기 때문에 정보는 그 반대가 된다. 정보는 불

확실성(Unwahrscheinlichkeit, improbability)과 더 불어 커지는 것이다. 그래서 일어날 성싶지도 않은 사건일수록 제공 되는 정보도 더 많다. 이 또한 이치에 맞는 것 같다. 그렇다면 대체 어떤 사건의 연속이 전혀 앞을 내다볼 수 없어 최대 정보를 준다는 말인가? 그것은 전적으로 무질서한 종류임이 분명하다. 그 까닭은 우리가 대혼란(Chaos)을 앞에 두고선 다음 순간에 무슨 일이 일어날지 결코 예고할 수 없기 때문이다. 그래서 완전한 무질서가 최대한의 정보를 제공한다 할 수 있다. 질서는 정보를 통해 측정되기 때문에 극도의 질서는 곧 극도의 무질서를 통해 실현된다. 그야말로 온통 바빌론의 혼란 아닌가? 누가, 무엇이 우리의 언어를 뒤죽박죽으로 만든 것인가?[8]

이 혼란은 우리가 속으론 구조의 성질을 뜻하면서 보통 이야기할 때에는 질서를 쓰는 데서 비롯된 것이다. 이와는 달리 질서 개념이 순수한 통계적 의미에서 단순한 우연의 결과일 가능성이라곤 없는 사물의 연속 관계(Abfolge, sequence)나 배열(Anordnung, arrangement)을 기술하는 데 쓰일 수가 있다. 이를테면 주사위를 던졌을 때 나타나는 것과 같이 아무 상관없는 요소들로 된 세계에선 6이 내리 여섯 차례 나오거나 아니면 아

주 불규칙하게 따로따로 나온 여섯 숫자로 된 조합 모두 나올 확률이란 크지 않다. 이 방법이 어쩌다 규칙성을 내보이는 어떤 세계에 적용된 경우를 제외하고선 구조를 무시하는 정보이론의 의미로 보아 두 연속관계들은 모두가 최대 정보, 즉 질서를 전한다. 정보 이론가에게 구조란 특정 연속관계들이 생겨날 낮은 가망성에 대한 기대나 다름없는 것이다.

누가 점점 길게 뻗어가고 있는 직선, 이를테면 하늘을 나는 비행기가 그리는 흰 띠, 또는 만화 영화나 그림 스케치장의 검은 줄을 보고 있다고 치자. 그 선이 똑바로 뻗어갈 확률은 순수한 우연 세계에서 극히 낮으리라는 것은 뻔한 일이다. 그것은 선이 계속 움직일 수 있는 이루 헤아릴 수 없이 많은 방향수에 반비례한다. 그렇지만 어떤 틀이 갖춰진 세계에서라면 그 직선이 계속 곧 바로 나아갈 확률도 얼마만큼은 있다. 주어진 구조의 이해를 바탕으로 우린 이 예견이 얼마나 가능성이 있는지 알아낼 수 있다. 비행기가 갑자기 방향을 바꿀 확률은 어느 정도인가? 또는 화가의 그림풍으로 미루어 이제 직선이 느닷없이 머리를 돌리거나 구부러질 확률은 어느 정도인가? 그런데 구조라면 한사코 알고 싶어 하지 않는 정보 이론가라면 그것이 얼마나 계속 직선을 유지할 것인가에 대한 가늠을 통계적으로 이끌어내려고 할 것이다. 그가 궁금해 하는 것

은 이와 같은 또는 이와 비슷한 상황에서 직선들의 길이는 전에 살펴본 바로는 얼마였던가 같은 것이다. 노름꾼으로서 그는 일이 지난번처럼 앞으로도 그렇게 되리라고 무턱대고 믿는 것이다. 그가 직선에 거는 것은 직선이 전에도 나왔거나 경기 규칙상 그렇게 예정되어 있는 경우뿐이다. 아마 특정 곡선을 가지고서도 그 구불구불함이 일반화된 세계에서 우연히 통계적 예측과 맞는다면 직선에서처럼 똑같은 일을 할 것이다. 그런 예측들이 대부분의 경우 번거롭고 믿을 만하지 못함은 두말 할 나위도 없다. 우리가 사는 이 세상에 오직 과거에 일어난 사건의 빈도수로 미루어 예측할 수 있는 일이란 정작 몇몇 되지 않는다. 또 우리가 스스로 통계 하나에만 국한시키고 다른 판단 기준, 다시 말해 구조에 대한 이해를 포기한다면 모든 계산들도 마찬가지로 매우 어려울 것이다.

정보 이론가는 알뜰함(Sparsamkeit, economy)에 집착하기 때문에 예측 가능한 규칙성을 어느 것이나 군더더기(Redundant redudant)라 부른다. 모든 표현은 필요한 것에 국한되어야 하는 것이다. 학자와 예술가들도 대개 이 원칙에 따라 일한다. 하지만 그 응용 방법은 형상들(Gestalten, patterns)을 미립자로 조각내느냐 아니면 구조로 다루느냐에 따라 결정된다.[9] 세밀한 분석이나 전달을 목적으로 직선 하나를 낱낱 점들의 연

속관계(Abfolge, sequence)로 바꾸면 이것은 아주 군 것 투성이로 보일 수 있을 것이다. 하지만 수학자나 공학기사 또는 예술가들의 그림에서는 결코 그렇지 않다. 라벤나(Ravenna)의 성 아폴리나레 누오보 교회의 벽 모자이크에 나오는 생김새가 엇비슷한 인물들의 행렬은 없어도 되는 것이 아니다. 이것은 같은 종교적 태도 때문에 한데 모이게 된 경배자 무리의 모습을 보는 이의 눈에 심으려는 것이다. 최근에 워홀(Andy Warhol)은 기계적 반복에 숨은 뜻을 현대적 삶의 징후로서 연구하려고 같은 사진을 여러 장 복사해 배치한 적이 있다. 구조와 관련 거기에 군것이 있음은 말할 나위가 없지만, 그것은 전적으로 전체 구조가 얼마나 반복을 필요로 하는가에 의한 것이다. 또 낱낱 성분의 효과와 의미도 반복 회수와 더불어 바뀐다.

한 어린애가 그린 마천루가 생각난다. 그는 쭉 이어진 창들을 그리다가 얼마쯤 지나 끈기를 잃고 다음 〈그림 2〉에 보인 손질을 끝으로 남은 일을 그만두었다. 정보 이론가의 견지에선 이 아이가 잘했다고 할 수 있을 것이 다. 쭉 이어진 창이 거추장스럽다는 것을 깨닫고 전달의 경제성을 높이기 위해 생략법을 쓴 것이다. 이 속임수가 우리에게 웃음을 자아낸다면 그것은 우리

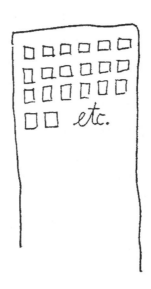

〈그림 2〉

가 이 단조로운 모양을 상세히 시각적으로 묘사하는 일
이 구상적 표현의 본연에 속함을 잘 알고 있기 때문이
다. 그러나 만약 그가 그런 그림을 전화로 지시를 받아
—이를테면 "창 열둘을 60줄 만들어!"란 짤막한 말에
따라—그렸다면 그야말로 제격이었을 것이다.

어느 예술에서나 마찬가지로 구조와 관계된 형태의
규칙성은 결코 군더더기가 아니다. 이것이 결코 정보를
감소시키지 않으려니와 그에 따라 질서가 쇠하게 되는
일도 없다. 그와 달리 구조를 놓고 보더라도 규칙성은

질서의 대들보이며 이 질서 형태는 짜임새를 갖춘 전체 모습에 걸맞는 어떤 정보에나 기본이 되는 요건이다. 글자 그대로 정보(Information)란 "형태 주기"(give form)란 뜻이다. 그런데 형태는 구조를 필요로 한다. 이런 까닭에 정보 이론을 예술에 응용하여 미적 형태를 억지로 양적 측정치로 바꾸려는 군침 도는 구상은 그저 부질없는 꿈인 것이다. 이를테면 어느 악곡에서 그것이 나타날 가능성을 산출하는 일처럼 낱낱 사항들의 연관성을 제대로 밝히려 한다면 그럴수록 더 다채로운 성분들을 고려해야만 한다. 바로 질서의 다양함 때문에 계산은 쓸모없는 것이 된다(48; 49; 11).

이제는 정보 이론과 엔트로피 법칙의 중요한 차이점이 밝혀져야 될 시점이다. 정보 이론가에겐 언제나 개별 연속 관계나 그런 연속 관계로 바꿔 놓은 요소의 배치가 연구 대상이다. 앞서 든 것이 그 하나인데, 그런 연속관계(Abfolge, sequence) 가운데 생겨날 가망성을 확인함으로써 그들의 움직임에 대한 확률을 탐색한다.

그는 모차르트가 이전에 지은 음정의 배열을 모두 고찰해 볼 때 어떤 모차르트 곡이 어떤 식으로 계속될 가능성은 어느 정도냐고 묻는다. 예측하기 어려운 배열일수록 정보는 더 많이 생기게 마련이다. 이때 정보가 질서나 마찬가지면 앞서 말한 모순에 부딪힌다. 그래서

조직적이지 못한 배열일수록 가장 질서 있다는 말을 하게 될 것이다.

그런데 열역학에서 엔트로피 개념과 관계있는 것은 한 계열에 속하는 기본 요소들의 시간적 연발이 아니라 주어진 배치 상황에서 기본 요소들의 종류별 분포에 대한 확률이다. 그런 상황이 무작위적 분포(Zufallsverteilung, random distribution)와 동떨어질수록 그 엔트로피는 더 낮고 "질서" 수준은 더 높다. 즉 이 두 방법 사이에서 다음과 같은 차이가 드러나는 셈이다. 심히 무작위적인 연속관계는 정보가 이 유별난 연속관계(Abfolge, sequence)가 나타날 확률과 관계가 있기 때문에 많은 정보를 전달한다는 주장이다. 비슷한 무작위적 분포는 이와 똑같은 '종류'의 분포가 수없이 가능하기 때문에 열역학적 관점에서 확률이 높다고 한다.10) 만일 검은 공 50개로 된 줄(Serie, sequence) 다음에 흰 공 50개로 된 줄이 잇따르는 경우 이것은—잘 정돈된 세계에서 생긴 것으로 가정하면—정보 이론상 심한 군깃짐과 적은 정보, 그리고 낮은 질서 수준을 뜻할 것이다. 그 반대는 검은 공과 흰 공이 마구 뒤섞여 이어 나오는 경우일 것이다. 그렇지만 열역학의 의미로는 두 가지 줄에서 첫째 것이 그저 우연히 생길 확률은 매우 적기 때

문에 높은 질서 수준을 지닌다. 하지만 이 무작위적 분포는 이루 헤아릴 수 없을 만큼 많은 유형으로 나타나는 까닭에 그에 따라 엔트로피 값은 높고 질서는 낮다.

확률과 구조

이 차이는 곧 현상학적 열역학에서 개별 집합(Abfolge, set)의 특징을 다루지 않는 데서 생긴다. 그런 계열은 단순한 미시 상태, 일반적인 상황 유형의 단순한 "양상"(complexions)으로 다루어질 뿐, 낱낱 배열이 지닌 특성은 별 관계가 없다. 그 특이함, 그리고 그 질서, 또는 무질서의 독특함에는 엔트로피를 따질 만큼 대수로울 게 없고, 중요한 것은 함께 엇비슷하나마 거시 상태를 구성할 수 있는 모든 무수한 양상들의 합이다.11)

진통제가 든 물 한잔을 머리 속에 그려 보자. 미시적으로 보면 물속의 분자들뿐 아니라 약 성분들도 쉴 새 없이 움직이고 있다. 그 분포 상태는 그야말로 눈 깜짝할 순간마다 바뀐다. 우리가 이 미시 상태들 가운데서 오직 하나만 다루어서는 개별 양상에서 분포의 불균형,

다시 말해 약성분자들은 유리잔의 구역에, 그리고 물 분자는 주로 다른 구역에 모여 있는 모습이 연구할 상황에 특유한 것인지 아닌지를 알아낼 수 없다. 다만 넉넉한 시한에 충분히 많은 순간적 양상들이 갖춰져 있다면 우리는 유리잔 물속의 미시적 상태에 대해 어떤 사실, 즉 엔트로피를 확인할 수 있다.

열역학에 이렇게 접근하는 것은 분석 방법으로선 참으로 혁명이나 다름없는 일이었다. 거시적 현상을 그 구성 입자들의 관계를 통해 기술한다는 것은 수백 년 된 방법과의 단절을 뜻했다. 그리고 이와 함께 미시적으로 보아 우글대는 분자들로 된 물이 맨눈으로 볼 때 보여 주는 고요함과 닮은 데라곤 전혀 없다는 사실에서 결론을 끌어냈다. 또 뉘(Lecomte du Nouy)의 보기를 보자. 흰 가루와 검은 가루를 섞으면 보통 회색이 나온다. 하지만 이 가루가 지닌 고른 잿빛이 흰 소구역과 검은 곳 사이를 기어 다니는 아주 작은 벌레를 위해 존재하는 것은 아닐 것이다(52, 10쪽).

전통적인 현상학적 열역학은 물질계의 윤곽을 다루면서 원자 또는 분자 활동이 현재 구조의 원인이라는 점은 지나쳐 버린다. 그러면서 그저 수많은 입자에서는 소수 입자에선 보기 어려운 특성이 나타날 수 있다는 주장만 한다. 이를테면 산수에서 우리는 답으로 +10이나 -10 또는 0을 더할 수 있는 양수와 음수가 얼마든

지 존재한다고 배운다. 하지만 이것은 구조에 대한 진술이 아니라 합산의 결과일 따름이다. 또 건축 같은 데서도 석재 쌓아 올리기가 균형 있는 전체 모습으로 나타남을 볼 수 있다. 나는 앞에서 통계화한 열역학이 원자와 분자의 움직임을 다루면서 입자들의 온갖 특성을 합하고 계산함으로써 무구조 상태를 가정해 내세운다고 말한 바 있다. 그렇기 때문에 이 열역학은 그 적용 가능한 상태들을 다루는 것이다. 계 안의 입자 분포에서 규칙성보다 불규칙성이 나타날 가능성이 더 높기 때문에 닫힌 계 속에 두 가지 물질이 섞이면 엔트로피가 커진다는 견해를 내놓는, 그 결과 심히 고르지 못한 분포가 최종 상태에 나타날 확률도 훨씬 큰 셈이다.

사정이 이런 판에 엔트로피란 요즘 우리가 아는 것처럼 "배치와 조직의 인정"을 뜻하므로 "미, 선율과 어깨를 나란히 해야" 마땅하다는 물리학자 에딩턴(Arthur Eddington)의 말에 어찌 선뜻 머리를 끄덕일 수 있단 말인가. 에딩턴은 엔트로피가 미와 선율의 측정 가능성이란 테두리를 벗어나는 것은 아니지만, 바로 이 제한으로 말미암아 엔트로피는 조직 개념을 애매한 수식어로부터 정밀 자연과학적인 양의 의미로 끌어올린다고 말한다(23, 73쪽, 95쪽, 105쪽). 하지만 엔트로피가 측정하는 것은 조직의 본질, 즉 구조가 아니라 그 전체 결과, 다시 말해 에너지 소산(消散)의 정도, 다시 말해

그 계 안에서 일하는 데 쓰일 수 있는 "긴장"(Spannung, tension)의 총량이다. 엔트로피 이론은 이 상태가 우연히 나타날 가망성을 헤아림으로써 긴장의 정도를 측정하는 것이다. 이런 식으로 모차르트 소나타와 자명종의 울림, 그리고 아마 루벤스(Rubens)와 피에로 델라 프란체스카(Piero della Francesca) 사이에서 나오는 긴장의 차이까지 평가하는 일이 실제 가능할지 모른다. 그렇지만 이 모든 총계가 구체적으로 낱낱 사건이나 사물의 구조에 대해 우리에게 말해 주는 것이 대체 얼마나 된다는 말인가?

구성 요소의 완전한 상호 독립 상태는 구조 분석이란 관점에서 그저 무(無)구조가 아닌 구조의 특수한 경우로 볼 수 있다. 이것은 계(系)를 지배하는 운동이 구속(Zwänge, constraints)을 전혀 받지 않고 어느 것이나 모든 요소들에게 똑같이 작용하는 상태다. 전체에 대한 관계는 모든 요소들에게 동등하기 때문에—내가 일찍 이 카드 섞어 바꾸기와 관련해 말했듯이—요소 하나하나가 같은 구실을 한다. 또 자명종 울림이나 단조롭게 그려진 화포에서도 마찬가지로, 낱낱 부분들이 똑같은 과제를 수행하는 까닭에 서로 구별되지 않는다.

지금 우리가 언급하고 있는 무질서의 개념을 만들어 낸 엔트로피 이론이 열역학적 문제를 다루는 유일한 이론이 아님은 두말할 나위도 없다. 그리고 이 이론에서

구조가 소홀히 다루어졌다는 사실에서 미루어 분자 단계에는 정말로 구조가 없다고 말할 수는 없다. 연구 방법을 단순케 하려고 균질 상태에만 매달리다 보면 엔트로피 증가의 구조적인 면인 분포의 특성을 그냥 지나치기 쉽다고 쾰러(Köhler)는 지적한 바 있다. 어느 계이건 최종 균질 상태에서 엔트로피 최고치가 달성되지 못하고 자연발생적으로 아주 남다른 "단계"들로 따로따로 나눠지면서 이루어질 때에는 열역학적 사건의 분포 특성이 훨씬 두드러진 모습을 나타낸다(40, 53쪽).

말할 것도 없이 분자들은 실제 액체에서든 기체에서든 결코 상관없는 상태는 될 수 없다. 비록 그 관계에 있어선 열에너지가 거침없이 흩뜨려버릴 수 있을 만큼 느슨한 편이지만 그들은 서로 부딪고 당기는 사이다. 사정이 이럴 때 인간 차원에선 대중들이 빈 객석, 기차 또는 해수욕장에 이리저리 흩어져 쓸 자리를 찾을 때 벌어지는 것과 엇비슷한 공간 배치가 필연적으로 일어난다. 여기서 각자 이웃과 조금 거리를 만들려 하면 비교적 낮고 단순한 동질성 수준이긴 하지만 기초적인 질서가 하나는 나오게 마련이다. 현대 회화, 이를테면 1940년대 폴록(Jackson Pollock)의 그림에서는 작가의 엄격한 시각적 질서 감각에 따라 뿌려져 얼룩진 색상의 무작위적 배치가 나타난다. 예술가는 표면구조에서 배치가 같고 고르며, 형태와 물감이란 낱낱 요소들

은 서로 활동 여지를 넉넉하게 주도록 지켜본다. 아르
프(Hans Arp)도 여러 작은 형체들을 겉면에 떨어뜨려
그 결과를 조사하며 "우연 법칙"을 실험한 적이 있다.
그가 관심을 많이 기울인 것은 그렇게 해서 얻은 구도
들이었다. 1942년의 돋을새김 목판 연작인 『동일 형태
의 세 구도』(사진 2~4)에서 그는 낱낱 형태들의 무리
가 보통 흔히 볼 수 있는 구도의 틀에 종속되지 않고
오직 무게와 거리 관계를 통해 균형을 이루도록 배치함
으로써 우연히 나타나는 효과를 예술적으로 표현하였
다. 또 동일한 요소들을 세 가지 다른 방법을 써 효과
적으로 한데 모음으로써 이 변형들이 지닌 우발성을 강
조했다. 그는 여기서 이 모든 것이 오로지 민감하게 제
어된 시각적 질서를 수단으로 이루어질 수 있었음을 인
식했다(이 책 96쪽의 Arp 인용문을 보라).

앞에서 본 것과 같이 가지런한 균질성이 온통 아무
렇게나 어지러진 상태에서 절로 생겨날 수 있다고 생각
할 사람이 있을지도 모르겠다. 그러나 우리가 여기서
구별해야 할 것은 주사위 던지기나 무작위수 통계표를
써서 만들 수 있는 것과 같은 기계적으로 만들어진 우연성

〈사진 2~4〉 Hans Arp의 『동일 형태의 세 구도』, Reproduktion
　　　　　mit freundlicher Genehmigung der Besitzeria
　　　　　Frau Aja Petzold, Basel

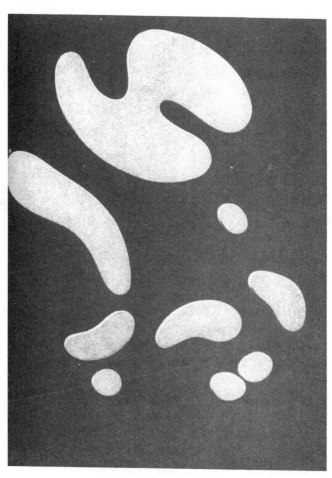

〈사진 2〉

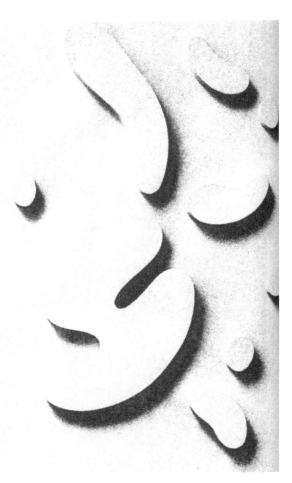

〈사진 3〉

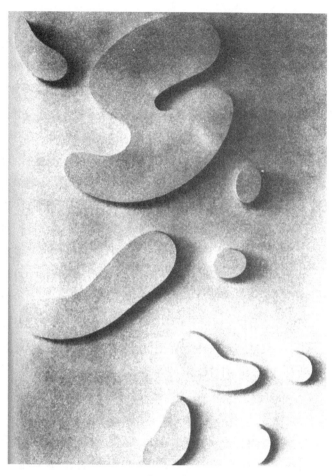

〈사진 4〉

상태와 질서의 탈을 빌린 우연성의 시각적 표현이다. 기계적으로 만들어진 어수선한 우연성 상태에는 가장 규칙적인 것에서부터 가장 불규칙한 것에 이르기까지 순열(Permutation)이라 할 수 있는 것은 모두 들어 있다. 그러므로 그들이 어디서나 똑같은 불규칙성을 내보이리라고 믿을 수가 없다. 이를테면 우리가 사는 도시의 수평선은 제멋대로 된 개인의 독창성에서 나온 것이므로 본디 우연의 소산이나 다름없는 셈이지만 그렇다고 모두 마구 어지럽혀진 우연성 상태나 똑같이 느껴지진 않는다. 기분 좋은 율동을 느끼게 하는 것이 있는가 하면 건물이 혹처럼 몰려 있는 곳도 있고 또 빈터도 더러 보인다. 도시의 수평선은 자유로운 다양함을 지니지도 그렇다고 뚜렷하게 느낄만한 어떤 구성도 없이 마냥 종잡을 수가 없다. 보크 (Alfred M. Bork)는 「우연성과 20세기」라는 한 논문에서 현대적 취향들을 다루면서 책 인쇄에서 점점 두루 쓰이는—책 줄의 오른쪽 끝 직선 가장자리를 끊는—수법을 보기로 든다(15). 만일 그렇지 않고 줄이 되는 대로 뻗어가게 하면 그로 인해 인쇄면 오른 가장자리에는 폭이 들쭉날쭉한 흰 띠, 즉 눈을 즐겁게 해주는 다양성 있는 자유로운 율동이 생긴다. 여기서도 역시 미적 분방함은 의식적인 절제에 의해서만 얻을 수 있다고 할 수 있다. 그 이유는 뛰어난 식자공이라

면 아주 직관적으로 우리 마음을 언짢게 한 도시 수
평선이 보인 마구 삐져나온 데와 빈자리를 미리 막으
려고 지켜보기 때문이다.

평형

앞에서 나는 물리학의 질서 개념을 첫째 반드시 구
체화된 구조와 관련해서, 둘째 어떤 물리계가 처음 상
태에서 마지막 상태로 옮겨갈 때 생기는 역학적인 형
세와 관련해 살펴봐야 한다고 말한 바 있다. 구조에
대한 이야기에 이어 이제부터는 역학적 형세에 관한
이야기를 해보자. 여기에는 익히 알려진 보기가 도움
이 될 것 같다. 한 원통 유리그릇에 양이 다른 물이
가로막에 의해 두 곳에 나뉘어 있다. 따라서 한쪽 수
면이 다른 쪽보다 높다. 배분의 불균형은 곧 여차하면
일하는 힘으로 변할 잠재 에너지가 많아 쌓여 있음을
밀한다. 그래서 가로막을 뽑으면 물은 이리저리 출렁
이다가 평평한 수평을 이루며 균형을 잡는다. 이 때
원통 유리그릇의 계는 확률이 낮은 상태에서 확률이
높은 상태로 바뀌며 그 엔트로피가 커진다.

이것만이 아니다. 이제 가로막의 억지 힘에서 벗어
난 계가 균형을 이룬 것이다. 물리학자들은 엔트로피

의 증가로 균형 상태가 이루어지는 경우도 적지 않음을 물론 잘 알고 있었다. 사실 열이론을 통틀어 균형보다 더 근본적인 개념이 없다는 것은 주요 책자에서 쉽사리 확인할 수 있다(46, 16쪽).

그런데 균형은 무질서와는 정반대되는 개념이다. 계를 이루는 힘들이 저울판의 두 추처럼 서로 고르게 나뉘어 있으면 이 계는 균형 상태에 있는 것이다. 균형은 정지를 낳는다. 밖에서 건드리지 않으면 더 이상 어떤 움직임도 일어나지 않는다. 균형은 또한 계가 주어진 조건 아래에서 이루어낼 수 있는 가장 간단한 구조이다. 그러나 이것은 그런 계의 재편성에서 얻을 수 있는 엔트로피 최고치가 질서의 최선 상태에서 나타났음을 뜻한다. 모든 질서 상태는 균형과 관련 있는 것이지만 그럼에도 그들이 정지 상태에 있다는 것, 그것은 지금 한창인 힘과 형태의 배열이 나름대로 그 계에서 가장 단순하면서도 알맞은 구조 모양을 보인다고 할 수 있다.

이제 열려 있는 계, 그것도 막 커가고 있는 계를 놓고 보면 지금의 크기, 그리고 다양성과 기능은 이에 걸맞는 질서의 변화를 요한다. 이를테면 동물의 몸 같은 데서 외적 대칭이 내부 기관과 똑같은 대칭을 보이는 경우는 아주 단순한 유기체에서일 따름이다. 고등동물에 있어서도 내부의 비슷한 대칭이 초기 미발달

단계에 그대로 머물러 있는 경우가 있다. 창자는 체내 중간에 있던 관이었는데 나중에 구불구불한 다발이 되었다. 젖먹이 동물의 초기 형태에서는 암수 구분이 생식기에서만 이루어졌다. 또 다른 보기도 있다. 머리는 뇌기능이 점점 다양성을 갖추게 되면서 동물 몸통 전체에서 도드라진 형태로 된다(59). 이 모든 것을 종합해 보면 계통발생학적 또는 개체발생학적 단계마다 주어진 조직 상태에서 가능한 최선의 공간적 반응이 일어나 나름대로 잘 균형 잡힌 질서가 자리를 굳힌다는 말이 된다. 물론 이때에 변화를 바라는 욕구들과 뒤떨어진 형태가 맞다투는 무질서의 과도 단계가 나타날 수도 있다. 그런 식의 모순을 안고 있는 불완전한 구조는 새로 구상된 체제 건설에 작용할 긴장을 만들어내는 것이다.

긴장 감소와 소모

섞어 바꾸기의 수학적 모형이 보여주는 것은 구조의 힘, 그것도 서로 상관없는 요소들을 뒤죽박죽 만드는 힘을 보일 뿐이다. 그 때문에 우리는 엔트로피 증가를 통해 확인된 과정을 최소치에서 최대치에 이르는 법칙에 맞는 성장이자 더 나아가 우주 성향의 표현, 즉 "엔

트로피 성향"이라고 보게 되는 것이다. 그러나 엔트로피는 제대로 된 그런 자연의 힘이 아니다. 엔트로피는 힘이 아니다. 그것은 자연의 작용을 내보이는 것이 아니라 그 수적인 결과를 언급할 따름이다. 엔트로피는 그램(g)이나 미터(m) 같은 도량 단위이며, 우연에 바탕을 둔 확률 계산이 엔트로피의 점증을 나타낸다 해도 우리를 둘러싼 세계와 우주가 그 뒤섞기에 의해 바뀌지도 않을 뿐더러 이런 세계에서라면 사용가능한 에너지가 점점 없어지는 일 따위도 일어나지 않는다. 실제로 엔트로피 물리학에선 작용의 처음과 끝 단계만을 살펴볼 뿐 한 과정에서 다른 데로 이어가는 역학적 과정은 고려하지 않는다. 루이스(Lewis)와 랜들(Randall)이 쓴 책에는 다음과 같은 글이 적혀 있다.

"만일 한 계에서 두 가지 다른 상태를 조사한다면 부피 또는 다른 특성의 차이는 다름 아닌 이 두 상태에 따른 것일 뿐 그 계가 한 상태에서 다른 상태로 변하는 방식과 상관있는 것은 아니다."

그리고 이어서

"열역학은 호기심을 모른다. 어떤 물질들을 어느 틀에 부으면 기계의 법칙에 맞게 다른 물질이 나온다. 그러나 이때

과정의 기계적 구조나 본질, 그리고 거기에 관련된 분자 따위의 특성에 대해선 생각하지 않는다." (46, 13쪽, 85쪽)

우리가 짐짓 "호기심"이 없는 체 할 수 있을까? 난 여기서 엔트로피 증가는 두 가지 아주 다른 종류의 과정에서 생겨나는 것이 아닐까라는 생각을 해보고 싶다. 그 하나는 자연발생적으로 장(場)의 조건과 관계있는 힘의 상호작용을 통해 자주 일어나는 긴장 감소 또는 줄어드는 잠재 에너지 원리이다. 여기선 형태(Gestalt) 이론이 애용하는 단순화와 대칭, 규칙성의 경향 같은 것이 문제된다. 쾰러(Köhler)는 이것을 역학 성향의 법칙이라 부른다(41, 8장). 이것은 주어진 계의 조건 아래에서 얻어질 수 있는 질서의 최고치를 목표로 삼는 순수한 우주 법칙이다.

그러나 커가는 질서도를 바탕으로 한 엔트로피 증가 성향은 힘들의 자유로운 교환을 전제로 하는 만큼 계 안에 있는 구속력(Zwang, contrainsts)에 제한을 받게 된다. 그러므로 이 구속에서 벗어나면 그만큼 그 작용도 자유로울 수 있는 것이다. 물통에서 가로막을 없애버리면 서로 양이 다른 두 물은 거침없이 더 단순한 질서가 갖는 균형 상태를 취할 수 있다.

답답한 가로막을 없애주는 것은 사람의 손만이 아니다. 가로막은 이를테면 부스러지고, 녹슬고, 침식 또는

마찰을 일으키는 자연의 손길에 의해서도 사라진다. 나는 이런 종류의 형태 파괴를 이화(異化; Katabolisch, catabolic) 효과라 부르겠다. 이것은 앞에서 말한 작용들에서 둘째 것과 관련이 있는 것이다. 이것은 사실 언제 어디에나 두루 있는 일이지만 우주법칙이나 자연법칙이라 하긴 어렵다. 그보다는 갖가지 영향력과 과정을 가리키는 통칭인 것이다. 그 움직임은 도무지 종잡기 어려우며 거기서 발견된 것으로 공통된 것은 물체를 부쉬 버린다는 점뿐이다. 그래서인지 통계적으로만 포착될 뿐이다. 이화 작용은 우리가 무수한 이 힘의 양상들이 끊임없이 서로를 방해하는 몹시 어지러운 세계에 사는데 그 원인이 있다고 할 수도 있다. 그리고 이화 효과는 두 가지 아주 상이한 방식으로 엔트로피를 높인다. 그 하나는 직접 형태들의 우연한 파괴로—이 형태들이 우연에 의해 다시 만들어질 가망은 거의 없다—그리고 간접적으론 이화 작용이 구속(Zwang, constraint)을 없애 긴장 감소가 작용할 영역을 확대시켜 계 안의 질서 수준이 크게 단순화됨으로써 엔트로피가 높아지는 것이다.

질서란 오직 거시적 상태에서 식별될 수 있는 것이지 이 상태들을 구성하는 낱낱 요소들 속에서 인식할 수 있는 것은 아니다. 거시 상태를 지배하는 법칙들은 인간 존재에 없어서는 안 될 전제 조건의 대부분을 결

정한다. 그리고 이들이—슈뢰딩거(Schrödinger)와 다른 연구자들이 지적한 것처럼—소모, 마멸 따위에 의해 그 실제 결과들이 통계적으로만 기술될 정도로 변경되는 것은 전혀 상관이 없다(61, 81쪽; 41, 5장; 56, § 116; 33, 25쪽). 그러므로 이를테면 행성 운행에 관한 케플러(Kepler) 법칙은 비록 태양계의 움직임이 느려진다 해도 여전히 유효한 것이다.12)

누구든 예술 작품 같은 데서 나타나는 거시 구조를 다루는 데 익숙한 사람이면 물질의 미립자들에 대해선 어떤 인과관계도 확인할 수 없다는 생각이 서구적 의식 속에 자리 잡고 있음을 새삼 걱정과 죄스러움으로 바라볼 것이다. 여기에서 크게 본 형태, 즉 거시적이며 전체적인 것은 한갓 버금가는 가능성, 미시적인 것이 지닌 폐해를 모면하기 위해 찾는 도피인 양 여겨진다는 느낌이 생기는 것이다. 따라서 거시적인 합법칙성은 무질서한 미시 상태에서 우연히 모양새를 갖춘 것이 균분될 때에만 나타나는 것이라 짐작된다.

그래서 엔트로피와 확률의 수학적 관계를 발견한 볼츠만(Ludwig Boltzmann)

"우리가 따뜻한 몸의 반응에서조차 아주 일정한 규칙들을 감지하는 것은 규칙이라곤 아예 볼 수 없는 사건이 똑같은

상태에서 일어난다 해도 항상 같은 평균치를 내놓는 사실에 그 원인을 돌릴 수 있을 따름이다." (14, 316)

라 쓰고 있다.

거꾸로 미시적 상태들이 오로지 평형 성향 같은 거시적 규칙에 지배되기 때문에 제법 모양새를 갖춘 평균치를 내놓는다고 엉뚱한 가정을 한다면 어떨까? 또 이 미시적 과정들이 극히 꼼꼼히 관찰해 보아도 눈에 잡히지 않을 뿐 아니라 낱낱 요소들을 조사하는 일이 우리에게 전체의 성질과 반응을 밝혀주지 못함을 깨달았을 때 이 과정들로부터 그만 손을 땐다면? 설사 미시 상태들이 나름대로 구조와 미를 지닌 경우에도 그 구조는 아마 간접적으로 또는 그냥 건성으로 그에 어울리는 거시적 구조에 의지하고 있을 것이다. 여러 해 전부터 물리학과 화학에서 집합체들에 더 많은 관심을 끄는 논의를 해온 스미스(Cyril S. Smith)는 "화학은 마치 낱낱 벽돌형을 모두 같은 것인 양 세어가면서 헤저어 소피아 대성당(Hagia Sophia는 '성스러운 지혜'를 뜻함. 지금의 이스탄불에 360년경 완성되었음)을 설명하려는 것과 유사하게 물질을 설명한다"고 말한 적이 있다(62, 638).

구속의 장점

엔트로피가 무질서로 가는 성향이라 일컬어지는 것은 물리학자의 생각이 이화 작용에 의한 형태 파괴에 치우쳐 있을 때이다. 그러나 형태(Gestak) 이론가들의 관심은 무질서한 또는 비교적 덜 정돈된 힘의 집합체들이 자유로이 자신의 질서도를 높여야 하는 상황들에 있다. 그러한 작용의 효과는 그들이 최종 균질 상태로 가는 길에 어떤 구속을 받아 집합체가 굳어 움직이지 않게 될 때 가장 뚜렷해진다. 그래서 연통관 같은 데서는 관이 새지만 않는다면 물은 고른 분포상태를 이룬 채 그대로 있는 것이다. 또 시각과 관계된 보기 하나를 들어 보자. 그저 대충 정사각형처럼 생긴 것을 흐린 불빛 아래서 보면 그 자극물이 활성인 상태에선 정사각형으로 보인다. 또 다른 보기를 물리학에서 들어보자. 물위에 떠 있는 기름 한 방울은 형태 이론가에게 둥근 원반 모양을 생각토록 해주며, 이것은 그가 두 액체를 구분 짓는 가장 쉬운 해결법이다. 기름은 거침없이 퍼져나가 얼마 안 있어 전 표면을 덮어 볼품 없는 형상이 된다.

나는 고른 우연성 분포가 질서 상태임을 주장했다. 그러나 이젠 그것이 급이 낮은 질서이며 또 크게 떠벌릴 것 없는 예외 경우임을 인정해야겠다. 거기엔 말하

자면 중요한 반대 동인이 빠져 있는 것이다. 물리학자들이 열역학적 마지막 상태를 얼토당토않게 무질서라 부를 때 그들은 속으로 그와 같이 한쪽에 치우쳐 일그러진 구도 유형을 떠올리고 있는 것이다.

예술에서 보기를 들어 보자. 시력이 정상인 관찰자가 푸생(Poussin)의 그림 한 편을 보고 나무랄 데 없는 질서(사진 5a)에 감탄한다. 그림의 색채 면은 물리적인 자극물의 지속적인 힘 때문에 변함이 없어 관찰자의 신경 계통에 이에 상응한 개체들을 형성시킨다. 이들은 생리학적으로 뇌에서 외부 자극에 의해 정해진 한계를 지키며 자연스럽게 영향을 주고받음으로써 관찰자가 푸생(Poussin)의 구도로 본 개별 요소들의 상관 체계를 만들어낸다. 이제는 초점을 조금 흐릿하게 잡아 보자. 덜 뛰어난 그림이라면 좋다. 이를테면 곰브리치(E. H. Gombrich)가 한 것처럼 만일 보넨콩트르(Ernest Bonnencontre)의 회화 한 편—『세 우미(優美)의 여신』을 얼어붙은 창유리를 통해 들여다보면 표면의 사실적이면서도 성애적인 세부 사항은 사라지고 우리들의 미감에 호소하는 기본 형태만 남은 그림이 나타난다(32, 8쪽). 우리가 본 푸생의 그림에선 그러한 초점 흐리기(사진 5b~f)로 말미암아 질량감을 주던 본면이 단순해졌고 그 때문에 잃어버린 것도 많다. 흐린 영상에선 구도가 이른바 형편없이, 다시 말해 원작품의 정연함이

갖춘 풍요로움을 부여할만한 세부 묘사와 표상적 암시의 복합성이라곤 없이 만들어진 것으로 보일 것이다. 그 흐릿한 그림도 원작품과 마찬가지로 질서 있다 할 수 있을지 모르나 지금 이 질서의 수준은 낮고 하찮은 것이다. 이제 이화적인 흐리터분함을 더 계속 확대하면 인지된 모형은 더욱더 단순해질 것이며, 각 단계마다 질서가 변치 않음을 가정하더라도 이 질서치는 끊임없이 줄어들어 결국 우리에겐 균질하게 채워진, 그렇기 때문에 텅 빈 직사각형만 남게 될 것이다.[13]

이와 같은 실제 보기에서 미루어 우리는 이제 새삼스러울 것도 없는 사실, 즉 구조의 단순화에 의한 긴장 감소 경향이 질서 개념을 서술함에 있어서 불완전함을 알게 된다. 긴장 감소가 정연함을 신장시킴은 분명하나 그것은 곧 질서의 한 면일 따름이다. 사물들을 알뜰하게 본질적인 것으로 간추리는 성향이 텅 빈 데서 작용할 수는 없다. 무언가 대상이 있어야 되는 것이다. 그래서 우리는 동화라 부르려 하는 다른 성향만큼만 우리의 구조 틀을 더 넓혀야겠다. 이것은 조형적인 우주 원리로, 원자와 분자의 내적 구성뿐 아니라 이미 창세기

〈사진 5〉 Nicolas Poussin의 『계단 위의 성 가정』, 워싱턴 국립 미술관, Samuel R. Kress 소장품.

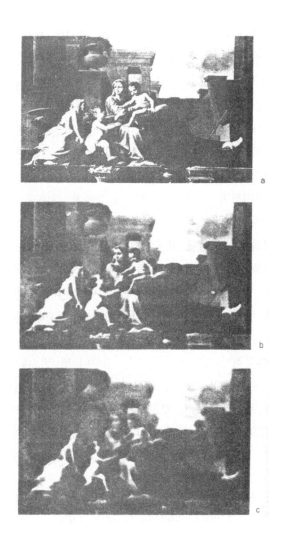

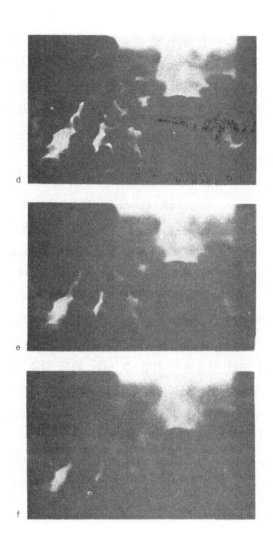

에서 창조주가 둘째 날 창공 위에 있는 물과 그 아래 있는 물을 갈라놓는 상징에서처럼 묶고 푸는 능력 또한 바로 거기서 비롯한 것이다. 물리학에선 이 대항 원리를 가리켜 부정적 엔트로피라 말하는데 우리로선 구조를 볼품없는 무정형(Formlosigkeit, shapelessness) 결여란 식으로 받아들이고 싶진 않다.14)

동화적 성향의 도움을 받아 나는 구조의 요체(Stmkturtheman, structural theme)란 말을 쓰는데, 이것은 긴장 감소 성향과의 상호작용을 통해 가지런한 형태를 만든다. 이 책의 머리에서 설명한 톰슨(Thomson)의 실험이 여기에서 다시 도움이 될 것 같다. 물에 떠도는 작은 자석들은 서로 밀쳐내며 멀어지려고 한다. 물그릇 위에 있는 큰 자석은 그들을 모두 잡아당겨 서로 다가붙게 한다. 이 대립적 작용이 구조화 본성으로, 그에 따라 그런 상황에서 취할 수 있는 가장 단순하고 안정된 형태로 되는 성향이 생기는 것이다. 자석들이 물위에 질서 정연하게 자리 잡은 모양은 구조의 요체가 허용한 가장 단순한 형태인 것이다. 평형 성향에서 가장 단순 가능한 형태로 되어가는 구조의 요체의 다른 보기들로는 물리적인 원자 또는 결정체 모형, 꽃받침, 방산충류 따위가 있다.

구조의 요체

구조의 요체와 거기서 얻어진 질서는 꽤 다채롭다. 특히 예술 작품에서 그렇다. 음악 작품을 듣거나 그림이나 조각을 볼 때 어디에서나 구조의 주제, 작품 자체에 근본 의미를 감추고 있는 골격을 찾아내는 것이 중요하다. 예컨대 15세기 초의 고딕식 성모상(사진 6)은 그 보기가 될 만한 것이다. 이 구성이 지닌 구조의 요체는 무엇일까? 우리 눈에 들어오는 것은 본디 균형 잡힌 입상의 정면성이 옆으로 벗어난 모습이다. 성모상은 구성의 제2중심 쪽을 보며 옆으로 기울어졌고 그 덕분에 아이에겐 밑받침이 생긴다. 나침반 바늘처럼 수직에서 벗어난 왕홀(王笏, Szepter=왕권을 상징하는 지팡이)이 가리키는 방향은 이 기울기를 일러주는 구실을 한다. 이것이―장중한 좌우 대칭, 수직성, 하늘의 여왕과 그녀에게서 나와 부양을 받는 작지만 강력함이 숨어 있는 아이 사이의 상호 작용이―곧 근본 주제인 것이다. 두말 할 것 없이 이 어머니와 아이 관계는 예술적으로 헤아릴 수 없이 많은 변형을 만들어 전개시킬 수 있다. 무게를 여러 가지로 나눠주고, 수동과 능동, 지배와 복종, 인연과 이별을 마음대로 바꾸어 볼 수 있는 것이다. 이런 해결책은 모두가 눈과 관련된 변형이지만 아울러 일반적인 의미로 인간적인 모자 관

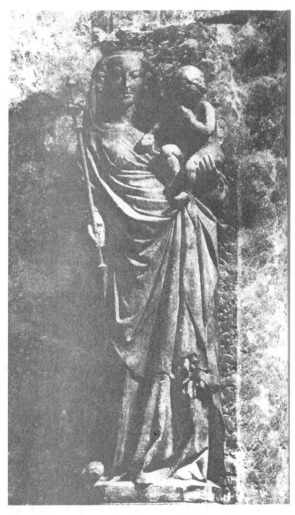

〈사진 6〉 Würzburg의 성모상, 15세기 초, 사진 Zwicker, Würzburg

계와 특수하게는 신학적으로 정의된 성모와 그리스도라는 특수한 관계의 또 다른 해석이기도 하다. 그런 해결은 모두가 어떤 시대나 낱낱 예술가의 양식에 들어 있는 형식과 표현에 관한 특수 욕구에 따른 것이기도 하다.

구조의 요체는 어느 것이나 단순한 통계적 형태의 배치가 아닌 역학적인 힘들의 배열로서 이해되어야 한다. 그런 힘은 성모의 옷에서 아기를 안고 있는 손으로 이어지는 주름들이 합류하는 데서 나타난다. 앞서 짧게 비친 것처럼 이 주름 체계는 비대칭적으로 자리잡은 제2중심에 모아진다. 그 결과 성모의 머리에 있다가 몸 부위의 2차 소재를 통해 변형되는 것과 비슷한 커다란 상(像)의 잠재적 대칭에 대한 대위법적 긴장이 생겨난다. 아기상은 비교적 단순한 형태가 갖는 야무짐 때문에 시각적 무게를 얻지만 가운데로 몸을 돌려, 우뚝 서 있는 어머니 상보다 조금 밑에 자리함으로써 종속적인 성격을 아울러 보여준다.

꽤 복잡한 이 힘 문제는 시각적 크기, 거리, 방향, 곡선, 부피 모두가 극히 정교하게 서로 균형을 이루고 있다는 사실에서 실마리를 찾을 수 있다. 각 부분의 형태는 다른 모든 것과의 관계 속에서 정해지며, 여기에서 부분이 지닌 힘이 서로 평형을 유지해 어떤 힘 하나가 상호관계를 억지로 바꾸려 덤빌 수 없다고 명

쾌하게 정의되는 질서가 생긴다. 이 힘의 어우러짐은 정지 상태가 되고, 그래서 계(System) 안에 있는 구속도 허용한 긴장 감소의 최대치에 이르게 된다. 그래도 작품 안에 존재하는 긴장은 절대적인 의미에서는 높은 편이지만 구조의 요체의 구속이 허용한 가장 낮은 급에 다다른 것이다.

우리는 닫힌 계 안에선 장을 구성하는 힘들의 상호작용에 의해 엔트로피의 최대치를 향한 긴장이 생긴다고 말한 바 있다. 이것은 곧 질서도의 상승이 말하자면 자동 조절에 의해 이루어짐을 뜻한다. 그러나 또 바깥 간섭에 의해 일어날 수도 있다. 동물과 사람의 몸에선 기계적인 자동 배분을 통해 평형을 찾는 힘이 뇌의 시상하부(Hypothalamus) 같은 데에 장치된, 말하자면 밖에서 몸 안의 생리적 기능을—해당 신체 부위가 받아들인 충동(Impulse)에 대한 반응으로—조종하는 보조기구(Servomechanismus)들과는 다름을 알게 된다.

질서는 사회 공동생활과 살림살이뿐 아니라 전할 말을 표현하거나 기계를 조립하는 데서도 기술적, 지적으로 꼭 필요하다. 따라서 사람은 애써 자기가 하는 모든 일과 작품에 질서를 걸머지운다. 예술 작품이 물질적 의미에서만은 인간의 손에 의해 외적으로 형성되는 사물이라는 것 때문에 그 사정이 복잡하지만, 아무

튼 예술품들 역시 외부 작용에 의해 생기는 인간적 산물의 본보기인 것이다. 그림이나 음악 작품은 마음속에서만 작용하는데, 이때 예술가에 있는 질서 추구 성향은 그가 작품을 제작하는 동안에 그에게 생기는 지각적인 밀치고 당기는 힘에 따라 움직일 따름이다. 이런 뜻에서 창작 과정은 자동 조절이라 말할 수 있다. 하지만 여기서도 앞서 짧게 말한 바 있는 생리적 작용에서 같이 지각장에서 힘의 균형 자체와 예술가의 의도와 애호에서 나온 "외적" 작용을 구별해야 한다. 우리는 예술가가 자신이 궁리해 낸 구조의 골격을 지각 구조(Organization)에 걸머지운다고 말할 수 있을 것이다. 예술 작품의 형상화를 광범한 과정의 일부, 말하자면 인간 존재의 과제들에 걸맞는 예술가의 노력이라고 이해한다면 예술가의 활동은 통틀어 자동조절의 한 보기라고 일컬을 수 있을 것이다.

와이트(L. L. Whyte)가 제기한 물음 ["두 우주적 경향, 즉 기계적인 무질서 경향(엔트로피 원리)과—결정체, 분자, 유기체 따위에 있는 -기하학적 질서에서 바탕이 된 것은 무엇인가?"]을 되짚어 봄으로써 나는 여기서 지금까지 해온 생각들을 간추릴 수 있다. 또 나는 앞에서 두 우주 성향에 대해 이야기한 바 있지만 이것이 와이트의 것(그림 3)과 전적으로 일치하는 것은 아니다. 나는 힘의 집성(集成, Konstellation)으로 형

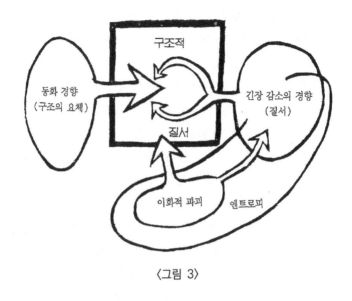

〈그림 3〉

상을 갖추기 시작한 모든 것을 존재토록 해주는 동화 경향에 대해 이야기한 바 있다. 그렇지만 이 성향 혼자만이 "기하학적" 질서를 생성하는 것은 아니다. 결정적인 형상화는 오히려 동화 성향이 가져다 준 구조의 요체와 둘째 우주적 운동, 즉 긴장 감소의 상호 작용에 의해서만 이루어져 정돈하는 단순성이 효력을 내게 된다. 그렇다고 꼭 와이트처럼 엔트로피 법칙을 "기계적 무질서 경향"이라 말할 순 없다. 이화적 파괴란 물질의 분포가 확률이 더 작은 상태에서 더 큰 데로 옮겨가게 해주는 두 가지 과정의 하나일 뿐이기 때문이

다. 마찰, 침식, 또는 열로 말미암은 소모 역시 우리의 "우주적 성향"이란 말에 맞갖는 질서 있는 과정은 아니다. 엔트로피 법칙에 우주적 질서가 갖는 성격을 부여한 것은 그보다 쾰러(Köhler)의 역학성(力學性) 법칙으로, 이에 의하면 계 안의 긴장 감소는 에너지의 소산(消散)이나 감소로 말미암은 것이 아니라 형태를 갖춘(gestalthaft) 조직의 결과에서 생긴다. 이 조직이 계를 아주 단순 가능하면서도 가장 균형 잡힌 상태로 만드는 것이다.

Ⅱ

이 논문은 여기서 끝나도 될 것이다. 우리는 엔트로
피 법칙에 관한 견해들이 마치 자연 물질은 질서에서
무질서로 바뀌는 것인 양 보인다는 데에서 연구의 첫발
을 내디뎠다. 그러한 성향은 우리가 인간과 일반 유기
체에서 보게 되는 질서를 찾는 욕구와는 어긋난다. 그
런 욕망은 무기적 체계에서도 볼 수 있다고 말한 바
있다. 뿐만 아니라 그것은 엔트로피 증가를 통해 잴 수
있는 많은 과정들의 특징이기도 하다. 형태를 갖춘 질
서가 상관없는 요소들의 우연한 화합을 기초로 한 세계
에서만 생길 공산은 없는 거나 다름없다. 이와는 달리
제대로 조직적인 체제를 갖춘 세계에서는 모든 것이 질
서를 추구하며 이 상태가 실현되는 일도 잦다.

버금가는 질서(Ordnung an zweiter Stelle)

하지만 내가 이렇게 말하는 것이 질서와 긴장 감소를 향한 수고에 무엇보다 미학에서 많은 이론가들이 인정한 것과 같은 우선권을 주려는 것은 아니다. 우리에겐 멀리 그리스 철학에까지 거슬러 올라가는 오랜 전통이 있다. 바로 예술에 있어 중요한 것은 질서, 조화, 비율 등의 확립이라는 생각으로 이 전통은 그 동안 간혹 있었던 반대의 목소리에도 전혀 흔들린 적이 없었다 (11, 191쪽 아래). 사실 몇몇 현대 예술가들이 "아름다움"이란 개념을 무시하는 것도 이런저런 이론뿐만 아니라 예술에서조차 거듭 아름다움을 그저 속 빈 이상으로 이해하는 데서 나온 것이다. 바로 이 편견으로 말미암아 요즘 비평가와 이론가들은 질서 아니면 혼란뿐인, 즉 엔트로피의 두 얼굴에서 하나를 보여주는 작품들에 그저 무방비 상태가 되는 것이다. 그러므로 여기서 철학자와 심리학자들이 지난 수백 년에 걸쳐 질서와 긴장 감소를 주제로 삼은 생각들을 살펴보는 것도 좋을 것 같다. 거기서 우리는 재미있는 전망과 오류를 수없이 만나게 된다.

엔트로피 개념이 생겨난 19세기에는 그 대항 원리, 다시 말해 내가 등화 경향이라 부른 새로운 창조된 정연한 "주제들"도 이미 알려져 있었다. 특히 다윈의 진

화론은 동물계가 아주 단순한 것에서 매우 세분화된 형태로 승승장구 진보했음을 밝혀주었다. 거기에서 생물계는 가장 단순한 것에서 복잡한 것으로 발전해 왔다고 주장하는데, 이것이 열역학의 제2명제가 우주의 발전 추이에 대해 말한 것과는 정반대되는 양 들렸다. 사람들이 크게 떠들어댄 것은 진보 또는 적어도 늘어나는 분류 체계였지 에너지의 산일(散逸, Degradierung)이 아니었다. 그러면서도 다윈주의는 우연한 변화를 기초로 삼았다는 점에서 통계적 열역학과 비슷했다. 진화론자들이 유기적 세계의 방향을 단순한 주사위 던지기를 통해 설명할 수 있다고 믿은 것은 분명 아니었지만 그래도 가장 저항력이 강해 살아남은 종(種)들의 다양성이 우연한 돌연변이에 의해 생긴다는 가정을 갖고 있었다.

그리고 무엇보다도 생물의 발달을 긍정적 성향의 힘을 통해 설명하는 것이 외부 힘에 의한 무차별 타격을 설명하기보다는 바람직한 일이었다. 이런 욕구가 적어도 얼마쯤은 자연이 창조적 활동을 하는 사람과 마찬가지로 의식적이고 의도적으로 행동한다고 생각하며, 또 거꾸로 인간의 창조 및 창의력은 자연의 섭리에서 나온 것으로 보고 싶은 데서 나왔을 것이다. 이런 점에서 두드러진 것은 영국의 스펜서(Herbert Spencer)와 독일의 페히너(Fechner)가 쓴 글들이다. 여기서 내게 관심

을 끄는 것은 학문적으론 하찮은 편인 여러 골똘한 생각이 아니라 거기서 질서 이론에 기여한 개념들이다.

스펜서는 1862년의 『제1원리』(First Principles)란 책에서 "물질과 운동의 새로운 분포"를 서술할 수 있는 일반 법칙을 추구하였는데, 그런 법칙은 한편으로 통합이나 농축, 다른 한편으론 확산 또는 분산이라는 길항 작용(antagonistische Prozesse)에 기초하고 있다는 결론에 이른다(63). 이에 따라 그는 다시 에너지 보존, 말하자면 열역학 제1법칙에 소급시킬 수 있다는 발전 법칙을 만들어냈다. 먼저 스펜서가 "compounding"(Zusammensetzung, 화합)이라 부른 물질의 응집작용(Aggludon)은 거기서 나온 것이다. 그는 무기질과 유기질을 근거로 들곤 하는데, 이를테면 언어의 생성과 발달은 별로 쓰이지 않는 사물을 가리키는 낱말들을 보통 사물에 쓰이는 단어들로 합성함으로써 이루어진다고 했다(63, § 112). 또 이집트와 아시리아의 벽화나 중세 양탄자 짜기 같은 조형예술의 "초기 단계"에서 스펜서는 "근대 회화"에서 볼 수 있는 부분들의 관계를 추적했다. 또 음악에 있어서는 미개인들이 끊임없이 흥얼대는 노랫가락이 온전한 음악적 구조로 발전했다는 것이다.

그런데 이 물질과 운동의 으뜸가는 새 분포에는 동질적인 것에서 이질적인 것으로 점차적인 분화가 수반

된다고 한다. 그것은 전체와 부분뿐 아니라 낱낱 부분들도 서로 갈라져 합해져야만 하기 때문에 분화가 생긴다는 것이다. 스펜서는 여기에서 다시 예술을 끌어들인다. 그는 원시 시대의 얕은 돋을새김[陽刻]이 나중에 회화와 조각이라는 별개 예술로 갈라졌다는 기원사를 생각해 내었다. 기독교에서 세속 예술이 종교 예술로부터 떨어져 나온 것도 이와 비슷했다. 초기 예술에서는 틀에 박힌 상(像)들이 한 화면에서 함께 "같은 조명을 받아야" 했지만 뒤에 조명과 거리를 여러 가지로 놓고 묘사한 세분된 형태와 색상으로 된 개별화된 상(像)들이 생겨났다는 것이다(63, § 124). 바로 이 보기에서 처음으로 초기 예술이 일정한 단계를 거쳐 단순함에서 다양함으로 발전한다는 요즘 우리에게 두루 알려진 생각이 나타난다.

스펜서는 이질성(분화)을 내가 이화 작용이라 부른 것, 다시 말해 죽음이나 난폭함, 그리고 사회적 소요 같은 데에서도 나타나는 "분해"와 구별했다. 그것은 진화라기보다는 분해(Dissolution)였다! 이와는 달리 분화는 내적인 구조의 발전이었다. 이것은 스펜서가 폰 베어(Karl Ernst von Baer)라는 독일 생물학자가 1828년에 발표한 동물계의 발달에 관한 논문15)에서

빌린 개념이었다. 이질성은 파괴적 화합이라기보다는 애매함이 명확함으로 바뀌는 변화를 뜻하는 말이었다. 다음은 스펜서의 설명이다.

"단순함에서 다양함으로 나아감과 아울러 혼란에서 질서가 생겨난다. 불확실한 관계는 확실한 관계가 된다. 우린 어떤 종류의 발전에서든 같지 않은 부분들의 다양성뿐 아니라 부분들을 서로 구별하게끔 해주는 확실성 또한 커짐을 보게 된다."(63, § 129)

하지만 이질성이 한없이 지속될 수 없다는 사실을 스펜서는 물론 잘 알고 있었다. "물질과 운동의 분화와 통합이 일정 정도를 넘어설 순 없는 것이다." 이와 같은 발전의 끝단계인 평형 상태를 스펜서는 엔트로피 법칙을 빌려 표현하였다. 물론 여기에서 통계 형식을 빌리거나 당시 클라우지우스(Clausius)와 켈빈(Lord Kelvin) 같은 물리학자들이 이룬 사상들과 만난 흔적은 보이지 않는다. 이 발전 단계는 조금씩 조화 쪽으로 기울면서 스펜서가 "지고의 완전함과 그지없이 온전한 행복"(63, § 176)이라 일컬은 우주적 균형 상태를 이룩하게 된다. 이와 같은 이상적 상태와 뚜렷이 구별되는 것은 이 발전의 반대 관점인 분해이다. 이 분해에 있어 문제는 즐거운 평형 상태의 바깥에서 작용하는 "모든 움직임"으로 말미암은 과잉 운동이다. 스펜서가 평형과 화합의 관계에 대

해 애매모호했다고 주장할 수도 있다. 하지만 그가 후세들이 한 것처럼 두 개념을 혼동하지 않았음은 알아주어야 할 것이다.

긴장 감소의 기쁨

스펜서의 『제1원리』에는 구조의 요체와 질서 경향의 관계를 다루는 데 쓰일 개념들이 있었다. 그 개념들이 예술이론에 꽤 도움이 될 성싶지만 그렇게 쓰인 흔적은 볼 수 없었다. 그러나 실제로 스펜서의 접근 방식은 또 다른 점에서 당시 미학의 주된 방향에 가까운 것이었다. 최소 작용의 원리로 표현될 긴장 감소 경향은 쾌락주의적 의미의 해석을 가능케 했다. 그 첫 보기는 스펜서의 "미적 정취"(Aesthetic Sentiments)에 관한 발언에서 찾을 수 있었다. 이것은 얼마 뒤에 크로체(Benedetto Croce)의 『미학』(Ästhetik)에서 악평을 받은 견해들이기도 하다. 여기서 문제가 되는 것은 스펜서의 책 끝에 있는 심리학의 원리에 대한 추론이다(64, 645쪽). 여기선 그때까지 해오던 대로 예술이 놀이, 즉 "충분히 쓰이지 않은 신체 기관들의 쓸모없는 활동"에서 나온 것으로 본다. 예술은 사는데 가장 필요 없는 기능들을 작동시켜 "감각기관이 가장 효과적이고 원활

하게 움직이도록"한다는 것이다. 미적 흥분은 세 가지, 즉 "감정과 지각과 기분의 만족이 그에 따른 정신력의 온전한 활동에 힘입어 나타남으로써 온갖 고통스런 과잉 활동도 최소화될 때 완전한 상태인 것이다."

심적 생활의 경제성이란 말은 영향력 있는 개념이며, 심미적 사고를 가지고 예술을 주로 욕구 충족의 틀로 다루는 것이 곧 볼품없는 짓임을 깨닫게 해주기 때문에 여기서 짧게나마 짚고 가야 할 것이다. 앨린(Grant Allen)은 스펜서에게 바친 『생리학적 미학』(Physiological Aesthetics)에서 스펜서가 주장한 "일반 원칙들을 하나하나 갈래지어 상술하려는" 노력을 했다(2). 학자 티를 적잖게 풍기는 이 책은 예술이 "감정"(die Gefühle, the emotions)와 상관있다는 가정에 바탕을 두었다. 여기서 "지성"(Intellekt)은 감정의 작용을 불러일으키는 구실을 할 따름이다. 즐거움(Lust, pleasure)은 즐거움 그 자체를 궁극 목표로 삼으며 이것은 삶을 북돋아주는 예술의 숨은 기능으로는 얻을 수 없는 것이다. 때문에 인식 과정은 즐거움을 생겨나게 하는 자극이며, 이 효과를 얻는데 가장 알맞은 것이 바로 예술 작품이다. 질서의 유일한 목적은 미적 자극을 쉽게 해주는 일이며 "우리가 아 는 미적 아름다움이란 최소의 피로와 낭비로써 최대 자극을 얻음을 뜻한다. 그것도 생체 기능과 직접 상관이 없는 과정들 속에서."(2, 39쪽) 경제성은 즐거운

것으로 예술의 목표이다.

뒤에 이 정신 물리학적 경제성이 긴장 감소의 수단으로 인식되면서 경제성 개념은 바야흐로 엔트로피 법칙의 에너지 개념과 만나게 되었다. 그리 오래지 않은 1942년에 아이쟁크(H. J. Eysenck)는 "미적 가치 평가의 법칙"이란 것을 발표했는데 이것은 다음과 같다. "전 신경 계통의 처음 상태와 비교해 볼 때, 지각 그 자체에 의해 생긴 즐거움은 작업을 위해 전 신경 계통에서 생기는 에너지 감소와 정비례한다."(24, 358쪽)

앞에서 짧게 지나쳤는데, 나는 이제 발전(Entwick-lung, evolution)이 우주의 힘임을 증명하려고 페히너(Fechner)가 1873년에 내놓은 『유기체의 창조와 발전사에 대한 몇 가지 견해』(25)에 눈을 돌리고 싶다. 그는 다윈의 자연 도태 개념에 선뜻 고개를 끄덕일 수 없었으며, 그것은 그에게 역겹기까지 한 것이었다. 그래서 모든 존재는 본디 얽히고설킨 구조에 있어선 온갖 존재물을 앞지르고, 오로지 중력에 의해 한데 엉켜 있을 따름이며 "브라질 원시림처럼" 혼란스런 생식력을 지닌―보편적 원시 생물이라는 생각을 갖게 되었다. 페히너의 이 "우주체적"(kosmorganisch) 원형은 자연과학 언어로 적혀 있지만, 그의 생각이 본디 심리학에서 나왔음은 스펜서의 경우보다 더 확실하다. 페히너가 앞에서 말한 것은 인간 내면에서 이루어지는 창조적 활동의

처음과 비슷하다. 창조 정신은 무엇보다 갖가지 가능성의 보관 창고와 같아, 겉으론 예술가의 작업장이나 그림이 널려 있는 스튜디오 같이 엉망진창인 상태처럼 보이는 것이다.

페히너는 원형에서 나온 무기적 구조와 유기적 구조가 분화를 통해 어떻게 발달하는가를 설명한다. 그러나 이 분화는 이를테면 남성과 여성과 같은 상호 보완하는 상반된 존재 형태들을 만들어낸다는 점에서 단순한 분열과 다르다. 이에 대해 페히너는 "관계에 따른 분화 원칙"이란 말을 쓴다. 그는 모두가 모두를 상대로 싸우는 이기적 생존경쟁보다는 라마르크(Lamarck)가 내놓은 상호순응 이론을 더 높이 친다. 그가 말하는 것은 "점점 줄어드는 가변성 원리"에 힘입어 안정성이라는 마지막 상태를 향한 발전이었다. 그래서

적응이란 곧 "낱낱 부분이 모두 그 힘을 발휘함으로써 다른 것을 포함하여 전체를 변치 않는, 다시 말해 안정된 상태로 가져가 그대로 유지시키는 데 도움을 준다."(25, 89쪽)

는 것을 뜻한다.

페히너는 안정성 이론에서 모든 계는 반드시 그 내부에 다른 변화를 더 일으킬 힘이 없는 완전한 안정성에 이를 때까지 변화한다고 함으로써 열역학 제2법칙

을 다르게 표현한다. 그렇지만 스펜서와 마찬가지로 페히너도 그에 맞는 물리학 이론의 발전 과정들을 알았던 자취는 찾아보기 어렵다. 그는 다만 라이프치히의 천문학자이자 물리학자인 췔너(Johann Karl Zöllner)의 이론을 들먹일 따름이다.

페히너의 관찰 막바지에는 안정성 원리를 즐거움과 싫증에 관련시킨 글이 덧붙여 있다. 그가 밝혀낸 것은 의식의 문턱을 넘어 "심미적 덤덤함"(ästhetische Indifferenz)을 넘어설 만큼 강한 정신물리학적 흥분 상태라면 어느 것이나 완전한 안정성에 가까울 정도로 쾌락에, 그리고 어느 한계를 벗어나는 만큼은 싫증에 젖어 있다는 사실이었다(25, 94쪽).[16] 이 점을 프로이트가 새삼 1919/20년에 낸 『쾌락 원리의 지편』(Jenseits des Lustprinzips)란 책에서 들먹인 덕분에 거의 잊혀졌을 페히너의 논문이 근대 이념사라는 큰 물결 속에도 사라지지 않은 것이다. 프로이트는 쾌락 원리를 긴장 감소 원리, 즉 정신적 흥분의 증감과 관련시켰다(31). 열역학 제2법칙과의 직접적인 유사성이 프로이트의 협력자들의 눈에 띄지 않은 것은 아니었다.[17] 하지만 프로이트 자신이 엔트로피 원리를 직접 건드린 곳은 어디에도 없기 때문에 프로이트가 생각을 빌린, 즉 그 원천은—조

운즈(Ernest Jones)의 말마따나(35, 3권, 268쪽)—바로 페히너라는 심리학자 한 사람임이 분명하다.

페히너에게 안정성이란 으뜸가는 우주적 질서였다. 이런 생각은 프로이트에게서 볼 수 없는 이야기다. 그는 다만 흥분된 긴장을 균형 상태로 유지하려는 "불변원리"를 슬쩍 비추었을 뿐, 그나마도 그의 사고방식에 제대로 어울리지 않게 무심코 던진 표현들뿐이다. 그가 증명하려는 것은 곧 열반(Nirvana) 원리, 모든 긴장을 최소화하거나 완전히 해소시키려는 정신물리학적 존재의 주된 성향이다. 프로이트에게 긴장 감소는 이화적 분해를 뜻한다. 그리고 본능은 무기적 상태로 돌아가려는 생명체의 욕구라고 생각한다. 삶의 목표는 곧 죽음인 것이다(27, 4장).

프로이트는 긴장감소 욕구가 유기체에 두드러진, 그리고 비할 바 없이 중요한 성향이라고 말한다. 생명보존 본능은 에도는 길이요 꾸물거림이며 밖으로부터 비롯된, 방해에 대한 마지못한 반응이다. 프로이트 눈에는 생명체에 내재하는 더 높은 발전과 완전함을 쫓는 욕구도, 새로움을 찾는 충동도 없다.[18] 이런 까닭에 프로이트의 "동역학적 철학은 본질에 있어 부정적이고 정역학적이며—그도 분명 인정한 것처럼—쇼펜하우어와

비슷하다. 그는 바깥 자극과 안에서 이는 충동을 어지러운 긴장의 유발요인으로 본다. 자아는 마음을 즐거운 평온 상태로 가져가려 한다. 사회학자 리스만(David Riesman)은 이것을 다음과 같이 표현했다.

"프로이트는 사랑과 일에 대해 깊이 생각하면서 사람의 정신적, 육체적 반응을 분명 엔트로피 물리학과 알뜰 경제의 관점에서 이해했다."(60, 325쪽)

정신적 경제성이란 곧 최소 효용 원칙의 다른 이름이다. 라이프니츠(Leibniz), 모페르튀(Maupertuis), 라그랑주(Lagrange) 등이 쓴 여러 표현들에 있어서 이 원칙은 무엇보다 기계 작용과 관계가 있었다. 이 개념을 가지고 무기질의 특징인 가장 적은 힘을 들여 온갖 변화를 일으키려는 반응을 서술했던 것이다.[19] 이 절약 원칙은 뉴턴(Newton)의 『수학적 원리』(Mathermtischen Prinzipien) Ⅲ, 규칙 Ⅰ에 있는 저 유명한 '자연은 단순함을 사랑한다'는 격언과 관계가 있었다. 과학적 방법의 기본 법칙인 절약 원리에서는 가장 간단하면서도 가장 적은 구성요소를 가지고 꾸려나갈 수 있는 이론이 늘 선택되는데, 이 원칙이 자연의 특성과 관계를 맺으며 스스로 타당성을 획득한 것이다. 즉 단순한 이론일

수록 확률적으론 늘 더 옳았던 셈이다. 헛수고를 많이 하는 것은 바보들뿐이므로 더 단순한 절차를 항상 선호해야 한다는 확신과 경제성 원칙의 정당화를 혼동해선 안 된다. 이것은 우리가 산업 혁명이 낳은 병적 특징의 하나라고 불러도 좋을 것이다. 긴장감소가 조직 안에서 더 높은 수준의 질서를 얻게 하며, 수단을 알뜰하게 쓰는 것이 더 높은 능률과 더 나은 성과를 가져다준다는 생각, 그리고 인간은 게으르기 때문에 수고를 적게 들여 많은 것을 성취하면 좋아한다는 것은 근본적으로 다른 것이다. 유기체나 기계 또는 인간 사회와 마찬가지로 예술 작품도 잘 짜여진 구조의 알뜰함을 이용한다는 것은 당연한 일이다. 하지만 이 유용함이 수고를 줄이는 데서 생기는 것은 아니다. 그 반대로서 예술가는 그런 구조의 경제성을 오직 힘든 노력을 통해서 획득하는 것이다. 이를테면 아프리카의 기하학적으로 다듬어진 나무 조각상의 직선 모양같이 매우 단순한 형태들도 결코 마냥 쉽게 만들어 낼 수 있는 것은 아니다. 게다가 예술품은 거의 모두 복잡하기 짝이 없다. 과학자들 또한 힘든 문제를 보면 놀라 뒷걸음질 친다고 소문나 있진 않다.[20] 순응적인 육체에 깃든 건전한 정신이라면 되도록 수고를 적게 들여 어떤 활동이나 형태의 다양성

을 그런 동기 때문에 단순화하려고 애쓰진 않는다.

항상성만으론 아쉽다

만일 긴장 감소 원칙의 으뜸가는 특성 가운데 하나가 질서창조라는 것을 깨닫지 못하면 그 원칙으로 말미암아 생각이 한데 치우치게 된다는 것, 더구나 이 생각을 둘도 없는 원칙으로서 사용한다면 그것은 정적이고 부정적인 것이 되리라는 것- 이런 점을 프로이트의 기본 관점에 대한 이야기는 일러준 것 같다. 이제 생물학과 심리학에서 나온 매우 중요한 예를 하나 더 들면 둘러보기가 끝날 것 같다.

1930년경 생리학자 캐넌(Walter B. Cannon)은 자율신경 계통의 제어 장치(Steuerungsmechanisemen)가 유기체 안에서 질서 상태를 다름 아닌 대립된 힘의 균형을 통해 지탱시킴을 보여 주었다(20). 고정 온도 그리고 산소, 물, 설탕, 소금, 지방, 칼슘 따위의 자동 공급이 이른바 항상성(恒常性, Homeostase)에 의해 유지된다는 것이다. 캐넌은 "입출"(入出) 관계가 최적이 되도록 정성을 쏟는 항상성이 한없는 긴장감소 성향과는 분명 같지 않다고 생각했다. 그것은 생물학적 발달 과정에서 생명 보전의 수단으로 생긴 것이지, 결코 죽음을 부르

는 붕괴가 아니었다. 유기체라는 열린계에선 엔트로피의 최대 상태로 빚어진 정체(停滯)가 나타나기는커녕 흡수 또는 소비된 에너지의 드나듦이 끊임없었던 것이다.

캐넌의 학설은 기능의 최소치와 효력의 최대치를 뚜렷이 구별할 뿐 아니라 또한 평형만을 찾는 모든 질서관이 얼마나 불완전한가를 생생히 보여주고 있다. 캐넌의 생리학적 모형을 심리학에 적용하여 그 동기가 정신적 안정을 유지하려는 노력에서 나왔다고 정의하려는 시도가 크게 일어났다. 그래서 맨 처음 프로이트가 도입한 인간 욕구의 보존적 기질과 매우 비슷한 이론이 자연과학적으로 훌륭하게 확인된 것 같았다. 하지만 이것은 곧 어려움에 부딪혔다. 정신물리학적인 활동을 정역학적으로 이해한다는 것은 캐넌의 견해와 맞는 것도, 그렇다고 동기부여(Motivation)에 있어 모든 사실들을 제대로 나타낸 것도 아님이 밝혀졌다. 캐넌이 보여준 것처럼 항상성은 분명 유기체의 틀에 박힌 일상적 수요와 필요에 국한된 것이었다. 정신과 육체는 이 자동 조절로 말미암아 방해받지 않고 "더욱 높은 수준의 신경계에서" 모든 필요한 일에 전념할 수 있었던 것이다. 웨버(Christian O. Weber)가 말한 것처럼 "변함없는(homeosratisch) 균형이 우릴 그저 살아 있게는 하나 최상의 삶을 얻도록 해주진 않는다"(67)는 생각이 이따금 심리학자에게 스쳐갔다. 균형에서 질서가 생김은 사실이나 이것이 대체 무엇을 위

해 있는 것인지에 대한 말은 없다.

　인간 본성을 제대로 알기 위해선 삶의 목표들을 염두에 두어야 한다. 성장과 자극 추구, 호기심과 모험욕의 유혹, 육체적·정신적 활동이 주는 즐거움, 지식과 성공을 향한 노력 같은 것을 고려해야 하는 것이다.

다양함도 필요하다

　그러면 예술작품을 이해하고 평가하기 위해 우리는 물리학자와 철학자, 심리학자 그리고 생리학자의 사고에서 무엇을 배울 것인가? 이제 자연과 인간에 있어서 모든 노력들은 원칙적으로 서로 대립되는 것이 아니라는 것이 확인되었다. 예술과 다른 활동에서도 볼 수 있는 인간의 질서 추구욕은 유기계 전반에서 비슷한 쪽으로 움직이는 우주 만물의 성향에 뿌리를 두고 있다. 그것은 또 물리 체계에서 가장 단순한 구조를 찾는 경향과 비슷하며, 어쩌면 이 구조에서 비롯되는 것인지도 모른다. 나는 우주적인 질서 경향이 이화적 붕괴와 구체적으로 구분되어야 한다고 말한 바 있다. 물질적 존재물을 엉망으로 만들어 무질서에 이르도록, 또 마침내는 모든 유기체가 파괴되도록 하는 것은 후자인 것이다.

질서를 만유보편 원리로 복귀시키는 것이 우리의 관심을 끌긴 했지만, 질서만을 가지고 일반 조직 체계와 사람이 만든 특수 체계들을 나름대로 묘사하기엔 모자람이 많다는 것이 함께 드러났다. 단순한 정돈 상태만을 마구 쫓는 경향은 군색함을 초래하며 마침내는 온통 뒤죽박죽인 상태나 다름없는 최저 구조 수준에 이르게 된다. 이럴 때 정돈 충동을 지배하는 반대 법칙이 필요하다. 그리고 이 질서 원칙이 정리되어 마땅한 것이 무엇인가를 알게 해줘야 하는 것이다. 내가 구조 골격의 동화적 창조라 부른 이 반대 원리에서 결정체건 태양계이건 또는 인간 사회, 기계, 언어적 표현 또는 예술작품이건 "사물에서 무엇이 문제인지" 밝혀지는 것이다. 그리고 그러한 사물이나 사건은 가장 단순한 구조 경향에 영향을 받게 될 때 제자리에서 기능할 수 있는 형태를 나타낸다.

실생활에서는 구조의 요체들을 아무쪼록 단순하게 그리고 에너지 소모는 낮게 유지하는 것이 여러 가지 이유에서 좋다. 하지만 자신의 충실함이 유일한 "목표"인 사람의 현존 전체가 문제될 때에 구조의 요체는 그저 형식적 존재에 지나지 않는다. 구조 주제의 풍족함도 나름대로 필요한 것이다. 우리의 지식이나 창의력, 그리고 창조력에 대한 이런 요구는 일찍이 이 세상을 신의 창조로 보는 인습적인 생각에서 비롯되었다. 러

브조이(Arthur O. Lovejoy)는 한 전통적인 특수 주제 논문에서 충만(plenitude) 개념을 서양의 이념사를 샅샅이 추적하여 설명한 바 있다. 여기서 중요한 것은 이 세상은 모든 가능한 존재 형태들을 전부 포함한 완전한 공리를 지닐 때에 비로소 하느님의 구상에 합당한 것이다는 생각이다. 즉 "하느님은 다만 당신이 하실 수 있는 만큼 많은 사물을 만드셨기" 때문에 자연법칙도 반드시 단순할 것이다(47, 179쪽). 정말 그대로 모든 유기적 형태에서는 굉장한 다양성이 눈에 띈다.

생생한 인간 현존의 반영이라는 예술의 특성을 놓고 볼 때 예술은 이 충만에 대한 바람을 언제나 제대로 나타내 왔다. 원숙한 양식이 절대적인 뜻에서 "단순"했던 문화는 여태껏 없었다. 그렇다고 예술작품의 전체 균형이 개별적인 섬세함을 숨기고 있는 문화가 없는 것은 아니다. 이집트 조각품 같은 것을 잘 살펴보면 불룩해진 부분을 다듬었음을 발견하게 되는데, 손으로 더듬어야만 확실히 알 수 있는 이런 자리는 구성양식상 단순하다고 할 만한 전체 형식을 살리기 위해 없어서는 안 되는 것들이다. 아프리카 조형 예술품도 인간의 근본 모습을 늘 새롭게 바꿔가는 무궁무진한 창의력을 지닌 점에선 엇비슷하다. 파르테논 신전도 르 코르뷔지에(Le Corbusier)의 건물도 단순하다곤 할 수 없다. "사람의 머리는 이 세상에서 가장 복잡한 것이므

로 그것을 진력나기 쉬운 형태나 시늉이 대신할 순 없는 것이다."(6, 63쪽)

여기서 새삼 다양 속의 일치라는 틀에 박힌 옛 문구를 들먹일 필요까진 없다. 이 책을 읽으면서 가장 단순 가능한 형태들부터 최소 노력의 즐거움을 연역하기란 스펜서나 앨린(G. Allen) 또는 아이젱크(Eysenck) 같은 사람들의 쾌락주의적 이론에서조차 가망 없는 일이라는 사실이 눈에 띄었을 것이다. 이 즐거움에 필수적인 것은 그에 적합한 정신력을 모조리 그리고 가득 쏟아 넣는 일이다. 최대 흥분이 신경계에서 "가장 높은 에너지"를 나오게 하도록 말이다(24, 359쪽).

고전주의에서는 아름다움을 일그러진 긴장의 부재로 보고 거기에 진력하지만, 섬세한 감각을 지닌 감상자의 취향이 전통 미학에서조차 한사코 이것만을 지향하는 것은 아니다. "고상한 단순과 고요한 위대함"을 부르짖은 빙켈만(Winckelmann)도 다음과 같은 말을 했다.

"아름다움을 보여주는 선은 타원형으로, 여기에는 단순함과 끊임없는 변화가 숨어 있다. 이것은 원으로 나타낼 수 없는 것이며 방향은 어느 점에서나 바뀐다. 이것을 말로 하긴 쉽지만 배우긴 어렵다. 얼마쯤 타원형인 선에서 어느 것이 서로 다른 부분들을 가지고 미를 구성할까는 대수학으로도 알아내기 어렵다. 옛날 사람들은 그것을 알고 있었는데, 그것

은 사람을 비롯해서 심지어는 그들이 쓴 그릇에서도 볼 수 있다. 사람 모습에서 원모양이 없는 것처럼 옛날 그릇의 단면에선 반원조차 나타나지 않는다."21)

빙켈만이 마음을 쏟은, 특히 벨베데레(Belvedere)의 토르소 같은 고대 그리스 조각 작품 묘사들은 실제로 가시적 형태의 활성적 긴장이 단순 및 고요와 마찬가지로 없어서는 안 될 요소임을 아주 뚜렷이 보여준다.

이 조건들을 제대로 알려면 구조 분석에 있어 단순한 정돈 상태와 참된 질서를 구별해야 한다. 한 예로 긴장 감소 노력에 의해 모든 성분의 균형이 잡히면 그것은 곧 단순한 정돈 상태이다. 쓸모없는 것은 떨어져 나가고 모자란 것이 보태질 때에도 정돈을 위한 긴장 감소가 촉진되는데, 그 까닭은 질서의 결핍과 군더더기가 보충 또는 쳐내지도록 긴장을 불러일으키기 때문이다. 그리고 이 긴장은 정돈에 의해 줄어든다. 이런 종류의 정돈은 모두 긴장 정도를 낮추지만―이미 말한 것처럼―반대로 되는 경우는 없다. 모든 긴장 감소가 꼭 정돈에 의해 이루어지는 것은 아니다. 이를테면 구조를 폭발시켜 산산조각이 났는데 이것을 다시 같은 수단을 써 정돈 상태로 만든다는 것은 어려운 일이다.

정돈 상태는 주어진 조건 아래에서 구속들로부터 얻

을 수 있는 최대 긴장 감소의 결과이다. 다른 구속이 없어지면 긴장 정도 또한 계속 감소해 마침내 동일 상태로 된다.

균질성이란 말하자면 정돈되기 쉬운 가장 기초적인 (elementar) 구조의 본보기이므로 가장 단순 가능한 질서 수준인 셈이다. 정돈 상태에 있어서는 정도가 문제지만 질서의 차이는 수준에 따라 이루어진다. 구조는 어떤 다양성 수준에서나 얼마쯤은 정돈된 것일 수 있다. 그 반면 정돈된 다양성의 수준은 곧 질서 수준이다. 버코프(George D. Birkhoff)이 규정하려 한 "심미적 척도"(das asthetische Maf)는 그가 정돈 상태와 다양함의 관계에서 연역한 질서도에 한정된 것이었다 (13).[22] 우리는 질서가 심미적 질의 필요조건일지는 모르나 충분조건은 아님을 함께 알아두어야겠다.

지나치게 단순한 예술

여기서 다시 엔트로피 증가는 아주 상이한 두 가지 원인에서 비롯된다는 사실로 되돌아가 보자. 그 가운데 하나는 질서 수준을 떨어뜨릴지 모르나 정돈에는

도움이 되는 단순성 추구이고 다른 것은 질서를 어지럽히는 붕괴이다. 이들은 계 안에서 긴장을 완화시키며, 이 두 가지 현상은 반대 성향에 의한 변형이 적을수록, 다시 말해 긴장을 일으키고 유지시키는 구조 요체의 동화적 형상화에 의해 더욱 뚜렷이 나타난다. 예술에 있어 이 주제는 우리에게 "작품에서는 무엇이 문제인가"를 생각토록 한다. 이 주제의 영향이 약해지면 그 결과 다음 두 작용에서 하나가 나타난다.

그 하나는 경험과 창의라는 다양함이 이제 단순화 충동에 맞서지 않는 경우이다. 그리하여 계는 반대 법칙의 구속에서 벗어나 거리낌 없이 긴장 감소 경향에 몰두한다. 말하자면 낮은 질서 수준에서 구조의 최저치로 자족하는 것이다. 극단적인 경우 말만 동질성인 텅 빈 상태가 된다.[23]

아니면 이 두 가지 작용의 둘째 결과가 나타난다. 다시 말해 유기적 형태가 부식 또는 마모로 말미암아 쇠퇴나 응집력 부족을 겪는 경우이다. 미국의 조각가 올덴버그(Claes Odenburg)는 얼마 전 폐품 직전 상태에 있는, 규격에 맞는 타자기 또는 전기 환풍기의 거대 모형을 보여줌으로써—그것을 예술적 표현으로 해석하기란 곤란했지만—소모로 빚어진 그러한 붕괴를

증명한 적이 있다. 그러한 잔해가 새로 독특한 형태를 취함은 실제 가능하지만 거의 질서를 상실하기 때문에 그것을 읽어내기가 어렵게 된다. 그리고 단순한 사물로서 섬뜩하고 흉물스러운 느낌을 주리라는 것은 뻔한 일이다.

조직적 체험을 해야 한다는 생각을 벗어 던지면 우연한 자료나 사건, 분위기(Ton)가 지닌 어수선한 몰골에 그만 자족해 버릴 수가 있다. 단순한 잡음에는 최소한의 구조적 긴장이 있기 때문에 생산자와 소비자 쪽에서 본 에너지 손실도 그에 따라—겉보기에는 많은 듯 보일 수도 있지만—매우 적다. 극단의 경우엔 다시 똑같은 텅 빈 상태가 된다.

이와 관련 조각가이자 화가인 아르프(Hans Arp)의 글에서 뽑은 인상 깊은 보기를 든다(9, 77쪽). 인생에 있어 한 결정적 시기에 아르프는 개인적 체험의 짐을 피할 수단으로 시도한 "평면과 물감으로 된 엄격한 구조물들을" 그만 다루겠다고 마음먹었다. 그는 명확하게 규정된 형태를 버리고 그 대신 붕괴에 몰두하고자 하였다. 그의 글은 다음과 같다.

"1930년쯤에 손으로 '종이를 찢는' 그림이 나타났다. 사람 손으로 만든 것이 이제 내 눈에는 괴물만도 못하게 보였다. 그것은 배설물 같았다. 모든 게 그만그만하거나 그보다도 못

하다. 더 자세히 눈을 치뜨고 들여다보면 흠잡을 데 없는 그림이라는 것이 사마귀나 솜털로 그럭저럭 만들어진 것이거나 말라붙은 죽이요, 달 분화구 투성이 모양이다. 원숙함이라는 탈을 쓴 외람됨이라니. 이루지도 못할진대 무엇 때문에 꼼꼼함, 순수함을 추구하려 애쓸 것인가? 작업을 마치자 곧 찾아드는 붕괴가 이제 내겐 더 반가웠다. 지저분한 인간이 그림의 미묘한 곳을 더러운 손으로 더듬더듬 가리킨다. 그 자리는 그때부터 땀과 기름으로 표가 난다. 어떤 그림 앞에선 들떠 흥분에 빠져 그림에 침을 튀긴다. 종이에 그린 부드러운 느낌의 그림이나 수채화는 온데간데없다. 먼지와 벌레들도 파괴에는 열심이다. 광선은 색을 바래게 한다. 햇빛과 열은 기포를 만들고 종이를 뜨게 하며 칠한 곳을 갈라져 떨어지게 한다. 습기 때문에 곰팡이가 생긴다. 작품이 망가지며 죽어간다. 그림의 죽음이 나에게 절망감을 안겨주는 때는 지났다. 난 그 사라짐, 그 죽음을 견디며 그것을 그림에 끌어들였다. 그런데 죽음이 자라 그림과 생명을 먹어치웠다. 모든 행위의 부정은 이런 해체를 밟았을 것이다. 형상이 흉물로, 유한이 무한으로 개체가 전체로 되어버린 것이다."

아를이 처음에는 정교한 극소형에 매달리다가 나중엔 정반대로 붕괴를 공공연히 내세운 것은 첫눈에 극히 모순된 양 보인다. 사실은 둘 다 똑같은 포기 행위의 징조일 뿐이었다. 그러다가 예술가인 그의 아내 소피 토이버(Sophie Taeuber)의 작품들이 그에게 타개책 ("이 세상에는 위와 아래, 밝음과 어두움, 영원과

무상함이 완전한 균형을 이루고 있음")을 가르쳐 주었다. 그리하여 그는 "이 세상을 끝없는 혼란에서 구하기 위해 근본적인 질서, 조화로 되돌아가는 것이 절실함을 젊을 때보다는 요즘 들어서 더욱 더 믿는다"는 결론에 이르게 되었다.

현재는 혼란으로 보이는 것이 내일 새로운 질서로 관철될 수도 있음은 물론이다. 그런 일은 자주 있었고 앞으로도 거듭 일어날 것이다. 하지만 그렇다고 우리 판단으로 질서가 없다고 생각되는 곳이라면 어디를 막론하고 그 부재를 밝혀내야 하는 책임에서 우리가 벗어나는 것은 아니다. 아울러 예술가는 이 세상에 이미 존재하는 것에 새로운 무질서를 그저 덧붙였을 따름이라고 우리가 확신하고 있는 경우라도 무질서를 예술적인 해석으로 받아들여서는 안 된다.

다른 한편으로 매우 단순한 형태들을 보면 이들은 관찰자에게 틀림없이 매우 강하고 복잡한 반응을 일으킬 수 있다. 이것은 종교적 또는 정치적 상징에 있어 자주 있는 일이다. 그리고 또 단색으로 칠해진 화포나 크기대로 차곡차곡 채워 넣은 사각형 군상, 매끈한 달걀 모양이나 줄무늬도 깊은 감동을 불러일으킬 수 있다. 이 세상 모든 것은 적절한 조건이 주어진다면 그런 작용을 일으킬 수 있다. 그런 경우 사물이나 사건은 관찰자의 마음에 고도의 동화적 상태를 불러일으킬

수 있는데, 이것은 본디 사물 자체에 내재하는 것이 아닌, 자극물의 촉매 작용에 의해서만 발생하는 것이다. 만약 어떤 약물 따위가 사람의 뇌에서 위대한 예술작품의 창조를 자극할 수 있다면 우리는 그 약품이나 그것을 이용하는 사람을 그냥 봐주겠는가? 예술 작품은 스스로 의미를 지님으로써 의미심장함을 낳는 것이다.

붕괴와 지나친 긴장 감소는 제대로 짜여진 구조가 없을 때 생긴다. 그것은 여기서 그 원인들을 꼭 밝혀야만 할 병적 상태인 것이다. 그러면 19세기 예언자와 문인들이 뛰어난 언변을 동원해 헐뜯었던 것처럼, 과연 생명력(Vitalenergie)이 소진된 상태인가? 우리가 사는 현 세계에는 예술가들에게 깃든 멋진 정신을 키우는 데 필요한 고도의 질서가 사회적, 지적 또는 감각적으로 부족한 것은 아닌지? 아니면 현 질서가 예술가에게 공감을 얻을 수 없을 만큼 망가진 것은 아닐까? 그 원인이 무엇이든 질서 부재는 그럼에도 예술적으로 모자란 제작물에 매우 강한 자극을 전해 줄 수 있다. 우리는 그들에게서 혼란으로 가득 찬 주위 세계에서 그래도 원초적인 것이나마 질서를 애써 얻어내려는 거의 절망에 가까운 충동을 느끼게 된다. 그리고 그 속에서 이 환경에 의해 생겨난 정신적 파탄의 참모습을 있는 그대로 보게 될 것이다.

구조를 갈망함

유기적 구조(organisierte Struktur)를 구한다함은 형태만의 문제가 아니다. 또 예술은 단순한 감각의 재미 이상이길 원하기 때문에 다양함이 그저 지루함을 면하는 데만 쓰이는 것도 아니다. 나는 첫머리에 가시적 질서가 만일 있다면 자기 스스로를 위해 있는 것이 아니라 그것은—결정체에서와 같이—내부 질서의 외적 표현이라는 것, 또는 기계장치나 건축물의 기능적 질서는 가시 질서 속에 다시 나타난다고 말한 적이 있다. 또 그것은 중요한 질서를 다른 데 존재하는 것으로 비쳐지도록 할 수 있는데, 예술 작품이 바로 그런 것이다. 예술품의 경우 구조 골격의 가치 및 주된 자극은 본디 인간적 조건에서 생겨나는데, 이 인간성의 질서 유형들을 구체화시킨 것이 예술품이다. 구조의 요체들은 인간과 그 세계에 대해 표현하기 때문에 마땅히 질서의 지배를 받아야 하는 것이다. 그러므로 예술 작품의 형태가 우리 두뇌의 기능 용량을 충족시키고도 남는다고 고집하는 것으로 그쳐서는 안 된다. 높은 질서 수준은 좋은 예술 작품의 필요조건일지는 몰라도 아직 충분조건은 아니다. 그리고 마지막으로 우리는 이 질서가 참되고 진실하며 심오한 인생관을 전해 주길 기대한다. 하지만 이런 요구를 한다는 것은

우리 앞에 놓인 연구의 영역을 뛰어넘은 것이 된다.

꼭 한마디만 더. 내가 줄곧 한 말은 물리력(Feld-kräfte, natural forces)의 자유로운 변화무상이 해당 구조의 마지막 구조나 다름없는 균형 상태를 가져온다는 것이다. 모든 일이 좋은 쪽으로 선회한 그런 최종 상태는 철학자를 비롯한 사회 개혁가와 임상 의사들도 바람직한 것으로 여긴다. 하지만 완전의 극치는 곧 정지이기 때문에 예부터 불안감을 일으켰으며, 이상향과 천국의 불변 질서는 무료한 점이 있다. 칸트가 만물의 끝을 묵묵히 생각했을 때 최후 심판일이—요한계시록의 천사가 "이제부터는 시간이 더 이상 존재치 않으리라"고 한 영원과는 달리—그날 아직 뭔가 일어나게 될 시간의 일부임을 알게 되었다. 그런데 예술작품은 우리에게 최종 균형 상태를 보여주기 때문에 더러는 마음을 언짢게 하는 구석도 있다. 그러나 거기에 해줄 수 있는 말은 예술이 인생이란 강물을 막기 위해 있는 것은 아니라는 것이다. 예술은 인간 현존의 시야를 늘 낱낱 작품이 가진 일정한 시간과 공간에만 한정시킨다. 그러면서도 성탑의 소용돌이 계단을 따라 올라가며 때때로 작은 창들을 통해 시야가 바뀌고 아무튼 뭔가 눈앞에서 이루어짐을 확인하는 식으로 우리에게 가끔 사건의 진행 과정들을 일러 주는 것이다.

주

1. 시각(視覺)의 구조에 관한 문헌은 Amheim(5, 2장)을 보라.
2. 여기서 이와 관련된 신경학 논의들을 파고들 필요는 없지만 그래도 중요한 몇몇은 일러주고 싶다. 최근에는 동물의 망막 간상체와 추상체, 그리고 시각령(領)의 여러 단계별 대응 기관들이 반드시 지각 구성의 최소 단위들이 아니라는 사실이 실험을 통해 알려졌다. 아울러 감각세포 무리들은 시야에 들어온 형태와 운동 및 방향의 일정한 기본 유형을 신호로써 알리기 위해 협력한다는 사실도 이 실험들에 의해 밝혀졌다. 가장 잘 알려진 것은 개구리의 망막에 있는 "갑충인식세포"(Käferentdecker, bug detecter)라는, 즉 시야 안에서 움직이는 검고 둥근 일정 크기 물체에만 반응하는 세포 무리들이다. [바이슈타인(Naomo Weisstein)의 논문에는 인간의 시각에 대한 응용 가능성과 결과들이 실려 있다(68).] 이들은 지각 구조가 생물학적인 특성에 따라 단축된 경우이다. 주위에서 나온 중요한 표준 자극의 감지 기능이 시각 기관에서 독자적으로 이루어지는 것처럼 보이는 국부과정으로 옮겨간 셈이다. 지각 구조가 지금까지 생각한 것보다 훨씬 말초 단계에서 시작됨이 드러난 것이다. 그렇다고 거기서 동물과 사람의 지각이 그와 같이 규격화된 낱낱 부분 과정들로 이루어진다고 추론할 수는 없다. 단순한 지각 과정은 〈그림 1〉에 나타난 경

우처럼 전형적으로 여전히 전체의 구조가 부분의 반응을 결정하는 장의 작용(Feldprozess, field processes)을 필요로 한다.

3. 똑같은 보기가 브래그(William Bragg; 16, 40쪽)에도 있다. 톰슨(Thomson)은 미국 물리학자 "마이어(Mayer) 교수"도 이 방법을 다른 목적을 위해 썼다고 말한다. 이 정보와 그 밖의 유용한 의견 제시에 대해서 홀튼(Gerald Holton) 교수와 하버드대학 물리학연구소의 푀어스터(Thomas von Förster)에게 감사한다.

4. 이 사진들은 General Dynamics/Astronautics, San Diego/California의 허가를 받아 『Scientific American』지의 광고에서 따온 것이다. 이것은 벨기에 물리학자인 플러토 (Joseph Plateau)가 아르키메데스 원리를 토대로 한 실험으로서 1873년 발표된 것이다.

5. 여기선 질서 개념이 다만 어떤 상황에서 유리한 해답이라는 의미에서 사용된 것은 아니다. 나는 매우 단순하고, 좌우 대칭을 이룬 아주 정연한 형태를 객관적으로 묘사하는데 이 개념을 쓴다. 달걀 모양은 공 모양보다 단순하지 않고 그래서 복잡한 질서를 갖고 있지만 기계적인 기능에 있어선 공처럼 생긴 알보다 낫다. 마찬가지로 동물의 몸은 중심을 향한 대칭이 아니라 몸의 중심축에 따른 대칭을 이룸으로써(sagital) 중력장의 일방적 힘에 적응하는 것이다.

6. 이에 대해선 미국 철학자 비어즐리(Monroe C. Beardsley) 의 반어적 논평을 보라.

"열역학의 제2법칙이 열소멸(Wämetod)로 이어가는 끊임없

는 하강을 전망한다는 이유로 자연을 모방하고 아울러 작품에서도 엔트로피의 최소 수준을 만들려 애쓸 것을 모든 양심 있는 예술가에게서 기대조차 말아야 한단 말인가?"

7. 쾰러(W. Köhler)는 "무질서란 수많은 물체(Objekte)가 별 상관없는 궤도를 따라 움직이다가 잠시 서로 물질적 접촉을 하는 물리학적 상태에 가장 적합한 개념이다."(40, 180쪽)라고 말한다. 여기서 "무질서는 제한된 질서의 우연한 분산에서 생긴다"(43, 11쪽)라는 페이블먼(James K. Feibleman)의 말도 보라. 의학에선 육체 또는 정신의 각 계통들의 병적 협조 장애를 영어로 "disorders"라 부르기도 한다. 다음은 영국 정신과 의사 레잉(R D. Laing)이 기술한 환자들의 사례 가운데 하나이다: "그들의 삶 전체는 나름대로 틀에 박힌 작은 "인격"을 지닌 몇몇 소모임이나 부분 체계(거의 자율적인 복합 관념들 또는 내적 요인들)로 나뉘어 있었다(일반적 분열). 그밖에 구체적 행동 순서는 하나하나 더 산산이 부서진 조각으로 이어져 있었다(분자적 분열)."(44, 196쪽) 이와 비슷한 일이 지각적으로 서로 관계를 알아보기 어려운 요소들로 구성된 예술작품들에서 나타난다. 부분이 서로 순응하려 괜히 애쓰는가 하면 서로 뿔뿔이 흩어진다. 이렇게 무질서한 구성은 모순 관계에 있기 때문에 그것을 서로 연관시킬 수 없는 독립된 개체들의 결합처럼 보이는 것이다.

8. 『Aspects of Form』(69, XVI)의 개정판에 붙이는 말에서 와이트(Lancelot L. Whyte)는 "공간적 질서를 지향한 과정들"을 소홀히 한다고 푸념하며 "슈뢰딩거(schrödinger)

가 이 중요한 과정들에 부정적이고 기술적인 면에서 혼란을 주는 부정적 엔트로피(negative Entropie) 또는 요즘 두루 쓰이는 구조적 반엔 트로피(strukturelle NegEmropie)라는 이름을 붙임으로써 그것을 헐뜯었다는 생각이 들었다."고 덧붙인다.

9. 그의 제자인 케이쥐(John Cage)가 전한 바로 쇤베르크(Arnold Schönberg)는 자기 작품들 가운데 하나가 지워져 축소될 것을 알았을 때 이 점을 멋지게 표현한 적이 있다. 아직 구조를 중히 여긴 세대였던 쇤베르크는 그런 삭제로 짧은 곡이 되진 않을 것이다. 다만 한두 군데 너무 짧은 곳은 있을지언정 곡은 전과 다름없이 길다고 말했다(19, 48쪽).

10. 구조를 못 갖춘 요소들의 결합에서 어떤 순서가 특히 쓰이는가는 중요치 않음을 쉽게 알 수 있다. 이들은 구조적으로 모두 동일한 상태가 되는 것이다. 이것은 미적 분야에서, 이를테면 영화 몽타주 또는 여러 가지 표현 수단을 결합하는 데에서 서로 상관없는 요소들이 얼마만큼 우연히 뒤섞일 때 아주 분명해진다. 이런 결합은 모두가 상이하지만 일러주는 바는 모두 똑같다—혼란(Chaos)! 이것은 무(無, Nichts)와 거의 마찬가지인 것이다. 그 대신에 그와 비슷한 새 기법을 숙련된 형태의 식과 함께 이용한다면 그런대로 쓸 만한, 그리고 미적인 작곡까지도 생길 수 있을 것이다. 여기선 거의가 꽤 복잡한 구조들과 관련이 있다. 그러나 단순한 우연의 뒤엉킴 따위로 복잡한 형태를 의미 있고 풀어 읽을 만한 것으로 만들기란 어림도 없

는 일이다.

11. 위너(Nobert Wiener)는 "정보의 합은 도치된 대수 부호를 통해서만 엔트로피와 구분되는 양이다…"(71, 129쪽)라 했는데 그와 같이 정보와 엔트로피를 정말 반비례 수로 다루어야 할 것인가? 이 두 수치는 집합들의 동일 특성과 관련시켜서만 역비례일 수 있다. 하지만 내가 보여준 바로는 그렇지 않다. 엔트로피 이론은 여전히 우연의 세계에 있는 반면 정보 이론은 반대로 우연 세계 밖에서 활동할 때에만 효과가 있다. 즉 그래야만 확률에 따라 상태가 서로 구분되는 것이다. 이론이 할 일은 모든 상황에 대한 확률이 같지 않은 세계에서 어떤 상황이 나타날 공산이 얼마인가를 미리 말해 주는 것이다. 이런 차이를 눈여겨 두지 않으면 혼란이 일어난다. 그래서 위너는 이를 테면 "상징들을 두서없이 늘어놓아서는 어떤 정보도 전달되지 않는다"고(71, 6쪽) 주장하는 것이다. 그러나 이것이 결코 그렇지 않다는 것은 복권이나 노름에 빠져 당해 본 적이 있는 사람이면 누구나 증명할 수 있다. 여기에 논의되고 있는 이론적 정의에 비추어 정보는 결코 "어떤 본보기의 규칙성 정도"가 아니라 바로 그 반대이다. 또 규칙성은 "어느 정도 비정상이다"라고 주장할 수도 없다. 그렇게 말하기보다 이것이 정상(normal)이거나 그렇지 않을 수 있는, 즉 누가 어느 공장에서 생산될 자동차 100대는 어떤 모양일까, 또는 떨이장에서 다음에 살 물건으로 무엇이 나오게 될지 따위를 알아맞히려 할 때의 가망성 같은 것이다. 나는 킴레(Manfred Kiemle)가 인용한(37,

30쪽) 프랑크(Helmar Frank)가 이미 위너의 주장에 들어 있는 모순들을 눈여겨보았다고(28, 40쪽) 생각한다.

12. 자연법칙을 논하며 그것과 그 객관적 표현들을 혼돈한 듯 경험적으로 생각하는 사람들이 있다. 그런데 법칙이란 '만약—그렇다면'으로 된 진술로, 어떤 조건들이 충족되면 무슨 일이 생기는가를 밝히는 말이다. 법칙이 다루는 이 조건과 그 결과들은 관념적으로 그야말로 순수한 것이나 현실적 응용에 있어서 물리적 작용은 다른 현상들의 간섭으로 모두 흐려지기 때문에 그런 상태가 될 수 없다. 이런 더럽혀짐 때문에 실제 일어날 일을 한 치도 틀림없이 예견하기란 어렵다. 기초가 되는 법칙은 통계적으로 접근함으로써 더—흐리터분한 정도에 따라—명백하게 밝혀낼 수 있다. 그렇다고 법칙 자체가 통계적이라는 뜻은 아니다. 그 실제 쓰임새에 있어서만은 통계적으로 다루어지지 않을 수 없다는 말이다. 법칙의 절대 순수성을 마냥 고집한다는 것은 결코 플라톤식 공상이 아니다. 모든 이 해에는 곧 비교적 단순한 기본적 힘의 집성이 주변 상황의 영향과 다르다는 것을 전제해야만 하는 것이다.

13. 구속(Zwänge, constraints)이 점점 차단되는 데서 나타나는 것과 같이 영상적 다양성의 감소를 증명하기란 기술적으로 어렵다. (사진 5b~f)는 원판을 점점 흐리게 해 복제함으로써 만들어낼 수 있었다. 손쉬운 형태 변경, 둥근 난반사 테 따위는 그에 힘입어 생긴 것이다.

14. 이에 대해서는 주 8을 보라.

15. 스펜서가 『제1원리』(First Principles)§119에 붙인 주에
서 말한 것처럼 그는 1852년 폰 베어(Karl Ernst von
Baer)로부터 모든 식물과 동물의 형태는 본디 동질한 것
인데 이것이 바야흐로 차츰 이질적인 것으로 발전한다는
주장을 알게 되었다. 동물 발달사를 다룬 폰 베어의 논문
(10)은 진리의 모습은 단순하다(Simplex est sigilum
veritatis!)라는 표어를 달고 있다. 이는 고등동물의 배(胚)
는 하등동물의 발전 단계를 거친다는 생물발생학적 이론
을 반대하는 글이다. 그는 발육 정도와 유기적 유형을 구
별하여, 배는 처음에 자기류의 가장 일반적인 형태를 나
타내 보이며 거기서 특수 종속 쪽으로 발달한다는 가정을
세운다. 말하자면 "개체의 발달사는 모든 점에서 개성의
성장사인 것이다."(I권' Scholion VI)

16. 페히너(Fechner)가 췰너(Zöllner)에게서 따온 것은 바로 이
심리학적 양식임이 분명하다. 췰너가 살별의 세계를 다룬
논문에는 "물질의 일반 성격에 대하여"란 장이 있는데 거
기에서 그는 물리적 긴장감소를 쾌감 추구와 동일시하고
있다. 즉 "무기적·유기적 본성이 이룬 일은 모두 쾌감과
불쾌감에 의해 정해져 있어 현상들로 꽉 찬 영역에서 행
해지는 운동은 마치 무심코 몹시 싫증나는 느낌들의 합을
최소화하려는 목적을 추구하는 양 보인다."(73, 326쪽)

17. 베른펠트(Siegfried Bernfeld)는 엔트로피 법칙이 통하는
물리 체계들은 "마치 전체 계 안에서 내부 긴장의 양을 줄
이려는 성향을 지닌 것 같은" 모습을 보인다고 말한다.(12,
53쪽)

18. 후기 저작물에서도 프로이트의 충동에 관한 생각은 역시 무기적 인력과 반발의 대립에 해당되는 성애(Eros)와 죽음 (Thnatos)이라는 상반된 개념에 기초하고 있었는데, 그는 거기서 충동이 모든 행위의 원인이긴 하지만 그 본질에 있어선 보수적이며, 원래의 무기적인 상태를 재건하려고 애쓴다고 주장했다.(29, 2장과 30, 32장을 같이 보라)

19. 모페르튀(Maupertuis)에 관해선 피(Jerome Fee, 26)와 플랑크(Planck)의 논문 「Das Prinzip der kleinsten Wirkung」(58, 최소 작용의 원리), 그리고 칲(Zipf)이 제시한 문헌(72, 545 쪽)을 보라. 여기서도 역시 중요하다고 생각되는 것은 현대 물리학의 관점에 관한 원칙의 타당성 문제가 아니라 철학적 기본 조건으로서 그 성격이다.

20. 사사로운 기억이 여기엔 제격일지도 모르겠다. 양자론의 위대한 선구자인 막스 플랑크는 주 19에서 말한 논문에서 최소 작용의 원리는 "모든 물리 법칙 가운데 첫손에 꼽힐 만한 것이다"라고 썼다. 또 그는 개인적으로 열광적인 등산가였다. 어느 날 아침 우연히 티롤의 돌미튼(Dolomiten) 여관의 식당에서 그는 우리 옆자리에 앉았던 적이 있었다. 그는 당시 일흔을 넘은 나이였다. 그날 아침 그의 부인은 그보다 앞서 내려와 남편을 기다리며 지도를 보고 있었다. 그가 그녀와 같이 있게 되자 그녀는 방금 오늘 오를 산꼭대기에 이를 수 있게 해줄지도 모를 오솔길을 찾아냈다고 말했다. 플랑크는 좋아하기는커녕 "당신이 내가 아침에 풀 문제를 빼앗아가 버렸군!"이라 말하는 소리가 들렸다. 분명 '비경제적인' 반응이었다.

21. 1755년에 출간된 빙켈만(Winckelmann)의 『Erimierung über die Betrachtung der alten Kunst』 및 『Gedanken über die Nachahmung der griechischen Werke in der Malerei und Bildhauerkunst』, 그리고 『Beschreibung des Torso im Belvedere zum』을 보라. 인쇄 예술 선집의 표제 동판화로서 1745년 판에 쓰인 자화상에 "팔레트 위의 사행선"으로서 처음 나타난 호우가드(William Hogarth)의 "아름다움의 선"도 비슷한 관찰에 기초한다. 호우가드는 책 『미의 분석』에서도 이 주제를 자세히 다루고 있다. 원과 포물선의 동적 표현에 대해서는 내가 쓴 『Art and visual Perception』, 10장을 아울러 보라. 문예 부흥기의 원 모양 선호와 마니에리즘의 타원 선호에 대해 선 파놉스키(Panofsky)를 보라(53, 25쪽).

22. 각양각색의 수준뿐 아니라 질서 정도에 대해서도 정보를 줄 수 있는 형태 심리학의 도움을 빌려 질서 개념을 분석함은 원칙적으로 가능한 일이다. 하지만 그 경우 높은 질서 수준을 "좋은 형태"(gute Gestalt) 개념과 혼동하는 잘못을 저지르지 말아야겠다. 여기서는 다만 객관적 서술을 염두에 두었던 것이 어떤 가치 판단이란 짐을 떠맡은, 잘못 선택한 전문 용어가 문제인 것 같다. 그로 말미암아 명확하게 정의된 구조 상태에 무언가 주관적이고 애매한 성격이 생긴 것이다. 조금 오래된 '형태' 간행물들에선 "좋은 형태"란 표현은 정연함, 대칭 그리고 단순함으로 가는 경향을 일컫는데 쓰였다. 나 자신은 단순성 법칙이란 말을 즐겨 쓰지만 쾰러는 이미 말한 것처럼 1938년 그것

을 동역학적 성향의 법칙이라 불렀다(41). 좋은 형태란 개념이 이렇게 애매했기 때문에 단순성 법칙은 구조의 명백한 성격을 가리키는 간결함이라는 용어와 뒤바뀌어 쓰이는 일이 잦았다. 그밖에도 감성적 또는 심미적으로 즐거움과 재미를 주고 알맞거나 쓸모 있는 것은 무엇이든 다 좋은 형태라 부른 적도 더러 있었다. 이 모든 것에서 좋은 형태를 아름다움과 같은 것으로 보려는 아이젱크(Eysenck)의 시도 같은 데서 배울 수 있는 결과들이 생겨났다(24). 버코프(Birkhoff)의 책에서와 마찬가지로(13) 아이젱크의 연구도 심미적 질서를 다루고 있지만 단순성 법칙은 긴장 감소를 통해 도달한 질서도와 관계가 있을 뿐이다.

23. 도시 변두리 주택단지를 보고는 단조롭다고 투덜대면서 요즘의 미술 전람회에 한 줄로 전시된 똑같은 상자들 앞에선 찬탄을 억누르지 못하는 사람들이 있다.

참고문헌

1. Adams, Henry. The degradation of the democratic dogma. New York: Peter Smith, 1949.

2. Allen, Grant. Physiological aesthetics. New York: Appleton, 1877.

3. Angrist, Stanley W. und Loren G. Hepler. Order and chaos: Laws of energy and entropy. New York: Basic Books, 1967.

4. Arnheim, Rudolf. Der Zufall und die Notwendigkeit der Kunst. In: Arnheim (8b), S. 124-145.

5. Arnheim, Rudolf. Kunst und Sehen. Berlin: de Gruyter, 1978.

6. Arnheim, Rudolf. The critic and the visual arts. In: 52. Biennial Convention of the American Federation of Arts in Boston. New York: AFA, 1965.

7. Arnheim, Rudolf. Order and complexity in landscape design. In: Arnheim (8a), S. 123-135.

8. Arnheim, Rudolf, (a) Toward a psychology of art. Berkeley-Los Angeles: Univ. of California Press, 1966.-(b) Zur Psychologie der Kunst. Koln: Kicpenheuer und Witsch, 1977.

9. Arp, Hans. On my way. Poetry and essays 1912-1947. New York: Wittcnborn, Schultz, 1948.

10. Baer, Karl Ernst von. Ueber Entwicklungsgeschichte der Tiere: Bctrachtung und Reflexion. Königsberg: Bornträger, 1828.

11. Beardsley, Monroe C. Order and disorder in art. In: Kuntz (43), S. 191-218.

12. Bernfeld, Siegfried. Die Gestalttheorie. In: Imago 1934, Bd. 20' S. 32-77.

13. Birkhoff, George D. Aesthetic measure. Cambridge, Mass.: Harvard Univ. Press, 1933.

14. Boltzmann, Ludwig. Weitcre Studicn über das Wärmegleichgewicht unter Gasmolckülen. Sitzungsber. d. Kgl. Akad. d. Wiss., Wien:

1872. Neudruck in: Boltzmann: Wissenschafthche Abhandlungen. Leipzig: Barth, 1909, Bd. 1.

15. Bork, Alfred M. Randomness and the 20th century. In: Antioch Review, 1967, Bd. 27, S. 40-61.

16. Bragg, Sir William. Concerning the nature of things. New York: Dover, 1948.

17. Brush, Stephen G. Thermodynamics and history. In: Graduate Journal 1967, Bd. 7, S. 477-565.

18. Butor, Michel. Répertoire III. Paris: Editions de Minuit, 1968.

19. Cage, John. A year from Monday. Middletown: Wesleyan Univ. Press, 1969.

20. Cannon, Walter B. The wisdom of the body. New York: Norton, 1963.

21. Chipp, Herschel B. (Hrsg.). Theories of modern art. Berkeley-Los Angeles: Univ. of California Press, 1968.

22. Dellas, Marie und Eugene L. Gaicr. Identification of creativity. In: Psychol. Bull. 1970, Bd. 73, S. 55-73.

23. Eddington, Sir Arthur. The nature of the physical world. Ann Arbor: Univ. of Michigan Press, 1963.

24. Eysenck, H. J. The experimental study of the ⟨good gestalt⟩ - a new approach. In: Psychol. Review 1942, Bd. 49, S. 344-364.

25. Fechner, Gustav Theodor. Einige Ideen zur Schöpfungs- und Entwicklungsgeschichte der Organismcn. Leipzig: Brcitkopf & Härtel, 1873.

26. Fee, Jerome. Maupertuis and the principle of least action. In: Scient. Monthly, Juni 1941, Bd. 52, S. 496-503.

27. Flugel, J. C. Studies in feeling and desire. London: Duckworth, 1955.

28. Frank, Helmar. Zur Mathematisicrbarkeit des Ordnungsbegriffs. In: Gruadiagenstudiea aus Kybcrnetik und Geisteswissenschaft, Bd. 2, 1961.

29. Freud, Sigmund. Abrifi der Psychoanalyse. In: Schriftcn aus dem Nachlafi, 1892-1938. London: Imago, 1941.

30. Freud, Sigmund. Neue Folge der Vorlesungen zur Einfiihrung in die Psychoanalyse. Wien: Intern. Psychoanal. Vcrlag, 1933.

31. Freud, Sigmund. Jenseits des Lustprinzips. Leipzig: Intern. Psychoanal. Vcrlag, 1923.

32. Gombrich, E. H. Psychoanalysis and the history of art. In: Intern. Journal of Psycho-analysis, 1954 Bd. 35, S. 1-11.

33. Heisenberg, Werner. Das Naturbild der hcutigen Physik. Hamburg: Rowohlt, 1955.

34. Hiebert, Erwin N. The uses and abuses of thermodynamics in religion. In: Daedalus, Herbst 1966, S. 1046-1080.

35. Jones, Ernest. The life and work of Sigmund Freud. New York: Basic Books, 1957.

36. Kepes, Gyorgy (Hrsg.). Structure in art and science. New York: Braziller, 1965.

37. Kicmlc, Manfred. Ästhetische Probleme der Architektur unter dem Aspekt der Informationsästhetik. Quickborn: Schnelle, 1967.

38. Köhler, Wolfgang. Zur Boltzmannschen Thcoric des zwciten Hauptsatzcs. In: Erkenntnis 1932, Bd. 2, S. 336-353.

39. Köhler, Wolfgang. On the nature of associations. In: Proc. Amcr. Philos. Soc., Juni 1941, Bd. 84, S. 489-502.

40. Köhler, Wolfgang. Die physischen Gestalten in Ruhc und im stationären Zustand. Braunschweig: Viewcg, 1920.

41. Köhler, Wolfgang. The place of value in a world of facts. New York-Toronto: New Amcr. Library, 1966.

42. Kostelanctz, Richard. Inferential art. In: Columbia Forum, Sommer 1969, Bd. 12, S. 19-26.

43. Kuntz, Paul G. (Hrsg.). The concept of order. Seattle-London: Univ. of Washington Press, 1968.

44. Laing, R. D. The divided self. Baltimore: Penguin, 1965.

45. Landsbcrg, P. T. Entropy and the unity of knowledge. Cardiff: Univ. of Wales Press, 1961.

46. Lewis, Gilbert Newton und Merle Randall. Thermodynamics and the free energy of chemical substances. New York: McGraw-Hill,

1923.

47. Love joy, Arthur O. The great chain of being. New York: Harper and Row, 1960.

48. Meyer, Leonard B. Music, the arts, and ideas. Chicago-London: Univ. of Chicago Press, 1967.

49. Moles, Abraham. Information theory and esthetic perception. Urbana-London: Univ. of Illinois Press, 1966.

50. Morel, Benedict Auguste. Traite des degeneresccnccs physiques, intcllcctuelles ct morales de l'espcce humainc, etc. Paris-New York: Baillicrc, 1857.

51. Nordau, Max. Entartung. Berlin: Duncker, 1893.

52. Nouy, Pierre Lecomte du. L'homme et sa destinee. Paris: Colombe, 1948.

53. Panofsky, Erwin. Galileo as a critic of the arts. Den Haag: Nijhoff, 1954.

54. Pascal, Blaise. Pensees. Montreal: Editions Varietes, 1944.

55. Planck, Max. Eight lectures on theoretical physics. New York: Columbia, 1915.

56. Planck, Max. Einfiihrung in die Theorie der Wärme. Leipzig: Hirzel, 1930.

57. Planck, Max. Die Einhcit des physikalischen Weltbildes. In: Planck (58), S. 28-51.

58. Planck, Max. Vortrage und Erinnerungen. Darmstadt: Wissensch. Buchgcmeinschaft, 1969.

59. Portmann, Adolf. Die Tiergestalt. Freiburg : Herder, 1965.

60. Riesman, David. The themes of work and play in the structure of Freud's thought. In: Riesman. Individualism reconsidered. Glencoe: Free Press, 1954.

61. Schrodinger, Erwin. What is life? Cambridge-New York: Cambridge Univ. Press, 1945.

62. Smith, Cyril Stanley. Matter versus materials: a historical view. In: Science, Nov. 8, 1968, Bd. 162, S. 637-644.

63. Spencer, Herbert. First principles. New York: Crowell, o. J.

64. Spencer, Herbert. Principles of psychology. New York: Appleton, 1878.

65. Thomson, Joseph John. The corpuscular theory of matter. New York: Scribner, 1907

66. Tyndall, John. Heat-a mode of motion. New York: Appleton, 1883.

67. Weber, Christian O. Homeostasis and servo-mechanisms for what? In: Psychol. Review 1949, Bd. 56, S. 234-239.

68. Weisstein, Naomi. What the frog's eye tells the human brain: single cell analyzers in the human visual system. In: Psychol. Review 1969, Bd. 72, S. 157-176.

69. Whyte, Lancelot Law (Hrsg.). Aspects of form. London: Lund Humphries, 1968.

70. Whyte, Lancelot Law. Atomism, structure, and form. In: Kepes (36), S. 20-28.

71. Wiener, Norbert. The human use of human beings. Boston: Houghton Mifflin, 1950.

72. Zipf, George Kingsley. Human behavior and the principle of least effort. Cambridge/Mass.: Addison-Wesley, 1949.

73. Zollner, Johann Karl Friedrich. Ueber die Natur der Cometen: Beiträge zur Gcschichte und Theorie der Erkenntnis. Leipzig: Engelmann, 1872.

루돌프 아른하임의 저술목록

1928

Expcrimcntcll-psychologische Untcrsuchungcn zum Ausdrucksprobiem.
In: *Psychologische Forschung*, Band 11, Heft 1-2, S. 2-132.

Die gute Form. In: *Jugend und Welt*. Hrsg. von R. Arnheim, E. L.
Schiffer, Cl. With. Berlin: Williams & Co., S. 59-75.

Stimmc von der Galcric (Aufsätze). Berlin: Benary.

ca. 1925-1933

Gelcgentliche Artikel in: *Berliner Tageblatt, Vossische Zeitung* (Berlin);
Der Querschnitt (Berlin); *Das Stachelschwein* (Frankfurt - Berlin).

1928-1933

Als Mitarbeiter von *Die Weltbühne*, hrsg. v. Carl von Ossietzky und
Kurt Tucholsky, Filmkritiken, literarische und psychologische
Artikcl.

1933-1939

Mitherausgcber und ständiger Mitarbeiter von *Intercine* und *Cinema*,
bcide veröffcntlicht vom Lehrfilminstitut des Völkerbundes, Rom;
gelegentliche Artikel für die *Neue Zürcher Zeitung*, cinigc unter
Pseudonym.

1939

Fiction and fact. In: *Sight and Sound*, Bd. 8, Nr. 32, Winter 1939-40,
S. 136-137 (Diskussion über das dokumentarischc Element im
erzählendcn Film).

1940

Anti-fascist satire. In: *Films*. New York: Kamin Publ., S. 30-34 (Besprechung von Chaplins *The Great Dictator*).

1941

Foreign language broadcasts over local American stations. A study of a special interest program, by R. Arnhcim and Martha Collins Bayne. In: *Radio Research*. Hrsg. v. PaulF. Lazarsfeld und Frank N. Stanton. New York: Duell, Sloan&:Pearce, S. 3-64.

Mosaics old and new. In: *Parnassus*, Bd. 13, Nr. 2, 1941, S. 70-73.

1942

The world of the daytime serial. In: *Radio Research*, 1942-45. Hrsg. v. P. F. Lazarsfeld und F. N. Stanton. New York: Duell, Sloan & Pearce, S. 34-85.

Nachdruck in: *Public Opinion and Propaganda*. Hrsg. v. David Katz, D. Cartwright u. a. New York: Drydcn Press, 1954, S. 243 bis 263.

1943

Gestalt and art. In : *Journal of Aesthetics and Art Criticism*, Bd. 2, Nr. 8, Herbst 1943, S. 71-75.

Nachdruck in: *Psychology and the Visual Arts. Selected readings*. Hrsg. v. James Hogg. Harmondsworth/Eng. - Baltimore: Penguin Books, 1969, S. 257-262.

1945

The problem of Germany. In: *Human Nature and Enduring Peace*. 3. Jahrbuch der Society for the Psychological Study of Social Issues. Hrsg. v. Gardner Murphy. Boston: Houghton Mifflin, S. 62-68 (über deutschc Kricgsverbrechen).

1946

Psychology of the dance. In: *Dance Magazine*, Bd. 20, Nr. 8, August 1946, S. 20, 38-39.

Nachdruck unter dem Titel: Concerning the dance. In: Toward a Psychology of Art, 1966.

1947

Perceptual abstraction and art. In: *Psychological Review*, Bd. 54, Nr. 2, März 1947, S. 66-82.

Nachdruck in: Toward a Psychology of Art, 1966.

Schwed. Übers.: Perceptuell abstraktion och konst. In: *Konst och Psykologi*. Hrsg. v. Sven Sandstrom. Lund: CWK Gleerup Bokförlag, 1970, S. 86-105.

1948

The holes of Henry Moore. In: *Journal of Aesthetics and Art Criticism*, Bd. 7, 1948, S. 29-38.

Nachdruck in: Toward a Psychology of Art, 1966.

Psychological notes on the poetical process. In: *Poets at Work*. Essays based on the modern poetry collection at the Lockwood Memorial Library, Univ. of Buffalo. Hrsg. v. Charles D. Abbott. New York: Harcourt, Brace, 1948, S. 123-162.

Ein Auszug (S. 138-159) nachgedruckt unter dem Titel: Abstract language and metaphor. In: Toward a Psychology of Art, 1966.

1949

The Gestalt theory of expression. In: *Psychological Review*, Bd. 56, Nr. 3, Mai 1949, S. 156-171.

Nachdruck in: (a) *Documents of Gestalt Psychology*. Hrsg. v. Mary Henle. Berkeley: Univ. of California Press, 1961, S. 301-323 - (b) Toward a Psychology of Art, 1966. - (c) *Psychology and the Visual Arts*. Hrsg. v. James Hogg. Harmondsworth/Eng. - Baltimore: Penguin Books, 1969, S. 263-287.

A note on monsters. Einleitender Essay in: *Monsters*. Ein Portfolio mit Drucken von Leo Russell. New York: Tanagra Publ., 1949. Nachdruck in: Toward a Psychology of Art, 1966.

The priority of expression. In: *Journal of Aesthetics and Art Criticism*, Bd. 8, Nr. 2, Dez. 1949, S. 106-109 (später eingearbeitet in: Art and Visual Perception, 1954).

A psychologist's view of general education for the artist. In: *College Art Journal*, Bd. 8, Nr. 4, Sommer 1949, S. 268-271 (Referat, gehalten auf dem 7. jährlichen Treffen des Committee on Art Education, Museum of Modern Art, New York, 18.-20. März 1949).

1950

From flickers to Fischinger. In: *Saturday Review of Literature*, Bd. 33, Nr. 7, 18. Febr. 1950' S. 34.

Nachdruck unter dem Titel: Fifty years of film. In: *Ideas on Film*, a handbook for the 16 mm-film. Hrsg. v. Cecile Starr. New York: Funk&Wagnalls, 1951, S. 3-5.

Second thoughts of a psychologist. In: *Essays on Teaching*. Hrsg. v. Harold Taylor. New York: Harper, 1950, S. 77-95.

1951

Gestalt psychology and artistic form. In: *Aspects of Form*. Hrsg. v. Lancelot L. Whyte. London: Lund Humphries, 1951, S. 196-208. Ausgabe in den USA: New York: Pellegrini&Cudahy, 1951. Paperback-Ausgabe: Bloomington, Univ. of Indiana Press, 1961 (Midland Books, Nr. 31).

2. unveränderter Nachdruck: London: Lund Humphries, 1968. Nachdruck in: *A Modern Book of Aesthetics*. Hrsg. v. Melvin Rader, New York: Holt, Rinehart&Winston, [4]1973, S. 318-327

Perceptual and aesthetic aspects of the movement response. In: *Journal of Personality*, Bd. 19, 1951, S. 265-281.

Nachdruck in: Toward a Psychology of Art, 1966.

1952

Agenda for the psychology of art. In: *Journal of Aesthetics and Art Criticism*, Bd. 10, Juni 1952, S. 310-314.

Nachdruck in: Toward a Psychology of Art, 1966.

1953

Perceptual analysis of a Rorschach card, by Abraham Klein & R. A. In: *Journal of Personality*, Bd. 22, Nr. 1, Sept. 1953, S. 60-70. Nachdruck in: Toward a Psychology of Art, 1966.

Schwed. Übers.: Perceptionspsykologiska och estetiska aspekter på Rörclsercsponser. In: *Konst och Psykologi*. Hrsg. v. Sven Sandstrom. Lund: CWK Glcerup Bokförlag, 1970, S. 109-123.

Artistic symbols - Freudian and otherwise. In: *Journal of Aesthetics and Art Criticism*, Bd. 12, Sept. 1953, S. 93-97.

Nachdruck in: Toward a Psychology of Art, 1966.

David Katz: 1884-1953. In: *American Journal of Psychology*, Bd. 66, Okt. 1953, S. 638-642.

Ripensando alle cose di allora. In: *Rivista del cinema italiano*, Jg. 2, Nr. 1-2, Jan./Febr. 1953, S. 93-97.

1954

Art and Visual Perception. Berkeley: Univ. of California Press.

The psychologist who came to dinner. In: *College Art Journal*, Bd. 13, Nr. 2, Winter 1954, S. 107-112 (Referat, gehalten auf dem Treffen des Committee on Art Education, New York, März 1954). Nachdruck unter dem Titel: What kind of psychology? In: Toward a Psychology of Art, 1966.

1955

A review of proportion. In: *Journal of Aesthetics and Art Criticism*, Bd. 14' 1955, S. 44-57.

Nachdrucke in: (a) *Module, Proportion, Symmetry, Rhythm*. Hrsg. v. Gyorgy Kepes. New York: Braziller, 1966, S. 218-230 - (b)

Toward a Psychology of Art, 1966.

Gekürzte dt. Übers. (mit engl. Titel) von Erich van Ess in: *Kontur.* Zeitschrift für Kunsttheorie, Nr. 12, 1962, S. 5-11.

1956

Die Kunst des Sehens. In: *Magnum*, Sept. 1956, S. 28-29.

The psychology of vision. In: *The Focal Encyclopedia of Photography.* London: Focal Press, 1956.

1957

Accident and the necessity of art. In: *Journal of Aesthetics and Art Criticism*, Bd. 16, Sept. 1957, S. 18-31.

Nachdruck in: Toward a Psychology of Art, 1966.

Schwed. Übers.: Slump och nödvändighet. In: *Konstrevy*, Heft 4, 1959, S. 168ff.

The artist conscious and subconscious, a psychologist looks at inspiration. In: *Art News*, Bd. 56, 1957, S. 31-33 (Ansprache auf der Tagung der American Federation of Arts, Houston/Tex., 3.-6. April 1957).

Nachdruckc in: (a) *The Palette*, Bd. 40, Nr. 1, Frühjahr 1961 - (b) Toward a Psychology of Art, 1966, unter dem Titel: On inspiration.

Epic and dramatic film. In: *Film Culture*, Bd. 3, 1957, S. 9-10 (einer von vier Aufsätzen, die in den 30cr Jahren ursprünglich für die *Enciclopedia del Cinema* geschrieben wurden, die jedoch nicht erschicn).

1958

Art and well-being. In: *The Independent School Bulletin*, Serie 57/ 58, Nr. 4, Mai 1958, S. 6-8 (Ansprache, gehalten auf der 32. jährlichen Konferenz der Art Section of the Secondary Education Board, New York, 7.-8. März 1958).

Lo stile e la donna nell'opera di Stroheim. In: *Cinema nuovo*, Jg. 7,

Nr. 134, 1958, S. 50-52 (ursprünglich geschrieben für die *Enciclopedia del Cinema*).

Engl. Übers.: Stroheim: Portrait of an artist. In: *Film Culture*, Bd. 4, Nr. 3, April 1958, S. 11-13.

Nachdruck in: *Film Culture Reader*. Hrsg. v. P. Adams Sitney. New York: Pracger, 1970, S. 57-61.

Free cinema. In: *Film Culture*, Bd. 4, Nr. 2, Febr. 1958, S. 11.

Emotion and feeling in psychology and art. In: *Confinia Psychiatrica*, Bd. 1, Nr. 2, 1958, S. 69-88.

Nachdrucke in: (a) *Documents of Gestalt Psychology*. Hrsg. v. Mary Henlc. Berkeley: Univ. of California Press, 1961, S. 334-351 - (b) Toward a Psychology of Art, 1966.

1959

Form and the consumer. In: *College Art Journal*, Bd. 19, Nr. 1, Herbst 1959, S. 2-9 (Referat, gehalten auf dem Symposium on the Arts, Wellesley College, 25. Febr. 1959).

Nachdruck in: Toward a Psychology of Art, 1966.

Information theory: an introductory note. In: *Journal of Aesthetics and Art Criticism*, Bd. 17, Nr. 4, Juni 1959, S. 501-503 (Einführungsreferat, gehalten als Leiter des Symposiums »information theory and the arts«, auf der Tagung der American Psychological Association, New York, 1957).

The robin and the saint: On the twofold nature of the artistic image. In: *Journal of Aesthetics and Art Criticism*, Bd. 18, 1959, S. 68-79- Nachdruck in: Toward a Psychology of Art, 1966.

Zum Zweck der Kunst. In: *Industrie und Kunst Linz*. Linz: H. Bauer, S. 95-96.

La psicologia della forma c l'arte. In: *Enciclopedia Universale dell' Arte*. Hrsg. v. Istituto per la Collaborazionc Culturale, Vencdig - Rom, S. 195-199.

1960

Gestalten von Gestern und Heute. In: *Gestalthaftes Sehen. Ergebnisse und Aufgaben der Morphologie*. Zum hundertsten Geburtstag von Christian von Ehrenfels. Hrsg. v. Ferdinand Weinhandl. Darmstadt: Wissenschaftliche Buchgesellschaft, S. 79-85. Engl. Übers. v. R. A.: Gestalten - Yesterday and today. In: *Documents of Gestalt Psychology*. Hrsg. v. Mary Henle. Berkeley: Univ. of California Press, 1961, S. 90-96

Perceptual analysis of a symbol of interaction. In: *Confinia Psychiatrica*, Bd. 3, 1960, S. 193-216.

Nachdruck in: Toward a Psychology of Art, 1966.

Schwed. Übers.: Perceptuell analys av en interaktionssymbol. In: *Konst och Psykologi*. Hrsg. v. Sven Sandström. Lund: CWK Gleerup Bokförlag, 1970, S. 124-145.

Perceptual analysis of a cosmological symbol. In: *Journal of Aesthetics and Art Criticism*, Bd. 19, 1961, S. 389-399 (gestraffte und überarbeitete Fassung des obengenannten Aufsatzes, als Vortrag gehalten auf der 18. jährlichen Tagung der American Society for Aesthe - tics, New York, 27. Okt. 1960).

Dt. Übers. von Erich van Ess: Wahrnehmungsanalyse eines kosmologischen Symbols. In: Kontur, Nr. 22, 1964, S. 1-17. Nachdruck (dt. und engl.) in: *Syn*. Internationale Beiträge zur neuen Kunst, Nr. 1, 1965, S. 45-58.

1961

Contemplation and creativity. In: *Festschrift Kurt Badt zum siebzigsten Gehurtstag*. Hrsg. v. Martin Goschbruch. Berlin: de Gruyter, S. 8-16. Nachdruck in: Toward a Psychology of Art, 1966.

The form we seek. In: *Craft Horizons*, Bd. 21, Nr. 6, S. 32-35 (Referat, gehalten auf der vierten National Conference of the American Craftsmen's Council in Seattle/Wash., 27.-29. Aug. 1961). Nachdruck in: Toward a Psychology of Art, 1966.

1962

The creative process. In: *Psychologische Beitrage*, Bd. 6, Heft 3/4, 1962. Festschrift für Wolfgang Köhler, S. 374-382 (Auszüge aus den Matchcttc Foundation Lectures über »Thc Creative Process«, gehalten am Brooklyn College, New York, April 1961).

To Maya Deren. In: *Film Culture*, Nr. 24, Frühjahr 1962, S. 1-2. Nachdruck in: *Film Culture Reader*. Hrsg. v. P. Adams Sitney. New York: Praeger, 1970, S. 84-86.

What do the eyes contribute? In: *A V Communication Review*, Bd. 10, Nr. 5, 1962, S. 10-21 (veröffcntlicht [unter dem Titcl: The myth of the bleating lamb] als eines der Referate, die auf der Tagung der Society of Typographic Arts über »Form and Meaning«, Allcrton Park, Univ. of Illinois, 19.-21. Okt. 1962, gehalten wurden).

Portug. Übers. von Prof. Arno Engelmann: O mito do cordeiro que bale. In: *Jomal Brasiletro de Psicologia.* Bd. 1, Nr. 1, Jan. 1964, S. 5-17.

Erweitcrtc Fassung: The myth of the bleating Iamb. In: Toward a Psychology of Art, 1966.

1963

Melancholy unshaped. In: *Journal of Aesthetics and Art Criticism*, Bd. 21, 1963, S. 291-297 (der Essay basiert auf Siegfried Kracauers *Theory of Film*).

Nachdruck in: Toward a Psychology of Art, 1966.

Ital. Übers.: Tendenza dell'arte occidcntale e diminuzione della visività. In: *Cinema nuovo*, Jg. 19, Mai/Juni 1970, S. 195-204.

Picasso's »Nightfishing at Antibcs«. In: *Journal of Aesthetics and Art Criticism*, Bd. 22, 1963, S. 165-167 (Referat, gehalten auf dem Symposium »One Painting - Three Approaches«).

Nachdruck in: Toward a Psychology of Art, 1966.

1964

From function to expression. In: *Journal of Aesthetics and Art*

Criticism, Bd. 23, Nr. 1, Herbst 1964, S. 24-41.

Veränderter Nachdruck: Function and expression. In: *Connection, Visual arts at Harvard*, März 1965, S. 28-35.

Nachdrucke in der ursprünglichen Fassung in: (a) Toward a Psychology of Art, 1966 - (b) *Aesthetic Inquiry*. Essays on art aiticism and the philosophy of art. Hrsg. v. Monroe C. Beardsley und Herbert M. Schueller. Belmont/Calif.: Dickenson, 1967, S. 199-214. Dt. Übers. von Suzanne Ghirardelli: Funktion und Ausdruck. In: *Archithese*, Heft 5, 1973, S. 5-16.

Picassos »Gucrnica«. Entstehung eines Bildes. München: Rütten und Loening.

What is art for? In: *Teachers College Record*, Bd. 66, Nr. 1, Okt. S. 46-53 (Bcarbeitung einer Ansprache bei der Cooper Union, New York, 6. Nov. 1963).

1965

Child art and visual thinking. In: *Child Art, the beginnings of self affirmation*. Hrsg. v. Hilda P. Lewis. Berkeley/Calif.: Diablo Press, S. 44-45 (Bcmerkungen zu einer Konferenz der Univ. of California, Berkeley, 7.-9. Mai 1965).

Visual thinking. In: *Education of vision*. Hrsg. v. Gyorgy Kepes. New York: Braziller, S. 1-14.

Dt. Übers.: Visuelles Denken. In: Gyorgy Kepes (Hrsg.), Visuclle Erziehung. Brussel: La Connaissancc, 1967.

What is a critic? In: *Saturday Review*, Jg. 48, Nr. 35, 28. Aug. 1965, S. 26-27 (Referat, gehalten auf dem Symposium »The Critic and the Visual Arts« der American Federation of Arts, Boston, 1965; Veroffentlichung aller Refcrate: American Federation of Arts).

Kunst und Sehen. Berlin: de Gruyter (Nachdruck 1978).

1966

Toward a Psychology of Art. Berkeley - Los Angeles: Univ. of California Press.

Dt. Übers.: Zur Psychologie der Kunst. Köln: Kiepcnheuer und Witsch, 1977.

Art today and the film. In: *Art Journal*, Bd. 25, Nr. 3, 1966, S. 242-244 (Referat, gehalten auf dem Symposium »Cinema and the Contemporary Arts« im Lincoln Center für darstcllcnde Kunst anläßlich des 3. New York Film Festival, Sept. 1965).

The dynamics of shape. *Design Quarterly*, Nr. 64. Minneapolis/Minn.: Walker Art Center, 1966.

From a Japanese notebook. In: *Sarah Lawrence Journal*, Frühjahr 1966, S. 18-21.

Image and thought. In: *Sign, Image, Symbol*. Hrsg. v. Gyorgy Kepes. New York : Braziller, 1966, S. 62-77 (erstcr Entwurf eines Kapitels von: Visual Thinking, 1969).

Inside and outside in architecture: a symposium. In: *Journal of Aesthetics and Art Criticism*, Bd. 25, Nr. 1, Herbst 1966, S. 3-7 (Referat, gehalten bei dem jährlichcn Trcffen der American Society for Aesthetics, Washington, D. C., 1965).

Is modern art necessary? In: *Toward a Psychology of Art*. Berkeley: Univ. of California Press, 1966, S. 343-352 (erweiterte Fassung eines Referates, gehalten auf dem jahrlichen Treffen der Western Arts Association, Louisville/Ky., April 1958; bis dahin nicht veröffentlicht).

New prospects in design education. Symposium anläßlich der Amtseinführung G. D. Cullers als Präsident des Philadelphia College of Art. Philadclphia: Philadelphia College of Art.

Order and complexity in landscape design. In: *Toward a Psychology of Art* (s. o.), S. 123-135 (bis dahin unveroffentlichter Aufsatz, 1960 geschrieben für ein geplantcs Handbuch über Landschaftsarchitektur).

1967

Constancy and abstraction. In: *Gestalt und Wirklichkeit*, Fcstgabc für Ferdinand Weinhandl. Hrsg. v. Robert Mühlher und Johann Fischl. Berlin: Duncker & Humblot, S. 71-78 (Abschnitt aus: Visual

Thinking, 1969).

Intelligence simulated. In: *Midway*, a magazine of discovery in the arts and sciences, Bd. 8, Nr. 1, Juni 1967, S. 81-89 (Abschnitt aus: Visual Thinking, 1969).

Abstraction and empathy in retrospect. In: *Confinia Psychiatrica*, Jg. 10, 1967, S. 1-15.

Nachdruck in: *Modulus*, Bd. 9, 197?, S. 73-83 (eine Pubiikation der School of Architecture, Univ. of Virginia).

1968

Notes on the imagery of Dante's Purgatorio. In: *Sarah Lawrence Journal*, Winter 1968, S. 58-63.

Nachdruck in: Argo. Festschrift für Kurt Badt zu seincrn 80. Geburtstag. Hrsg. v. Martin Gosebruch und L. Dittmar. Köln: DuMont Schaubcrg, 1970, S. 57-61.

Vision and thought. In: *Perspectives on Education*, Herbst 1968, S. 19-23.

Comments and discussion on a symposium: From perceiving to performing; an aspect of cognitive growth. In: *Ontario Journal of Educational Research*, Bd. 10, Nr. 3, Frühjahr 1968, S. 203-207 (Symposium anläßlich des Treffens der American Psychological Association, Washington, D. C., Sept. 1967).

1969

Max Wertheimer and gestalt psychology. In: *Salmagundi*, Herbst 1969, S. 97-103.

Nachdruck in: The legacy of the *German refugee intellectuals*. Hrsg. v. Robert Boyers, New York: Schocken 1972, S. 97-103.

Visual Thinking. Berkeley - Los Angeles: Univ. of California Press. Dt. Übers.: AnschaulischesDenken. Köin: DuMont Schauberg, 1972.

1970

Concerning an »Adoration«. In: *Art Education, journal of the National*

Art Education Assoc., Bd. 23, Nr. 8, Nov. 1970, S. 20-27 (Analyse von Giovanni di Paolos »Adoration«).

The psychology of perception. A symposium on Art and Perception held at the 2nd Congress of the International Association of Art Critics, in Ottawa and Toronto, Aug. 1970. In: *Minutes of the Congress*, S. 3-32.

Words in their place. In: *The Journal of Typographic Research*, Bd. 4. Nr. 3, Sept. 1970. S. 199-212 (Abschnitt aus: Visual Thinking, 1969)

1971

Art and humanism. In: *Art Education*, Bd. 24, Nr. 7, Okt. 1971, S. 5-9 (Ansprache, gehalten auf der 11. Biennial Conference of the National Art Education Association, Dallas/Tex.). Zusammcnfasscnde franz. Übers. von Georges Dupoy: Film et réalité. In: *Revue d'esthetique*, Nr. 2-3-4, 1973, S. 27-45.

Prof. Arnheim replies to Monroe Beardsley's review of Visual Thinking. In: *The Journal of Aesthetic Education*, Bd. 5, Nr. 3,Juli 1971, S. 186-187.

Visual perception and thinking. In: *Viewpoints*. Bulletin of the School of Education, Indiana Univ., Bd. 47, Nr. 4' Juli 1971, S. 99-111. Titel der Ausgabe: Aspects of perception - their relation to instructional communications.

Entropy and Art. Berkeley - Los Angeles: Univ. of California Press. Dt. Übers.: Entropie und Kunst. Köln: DuMont, 1979

1972

Art as an attribute, nota noun. In: *Arts tn Society*, Bd. 9, Friihjahr/ Sommer 1972, S. 37-44.

Inverted perspective in art: display and expression. In: *Leonardo*, Bd. 5' 1972, S. 125-135.

Learning by pictures. Vorwort zu: *Psychology Today: an introduction*. Del Mar/Calif.: CRM Books, 1972 (2. Auflagc).

Nachdruck in: *Psychology Digest*, Bd. 1, Nr. 2, 1972, S. 4-6. Del Mar/Calif.: CRM Books.

Snippets and seeds; notes from a journal. In: *Salmagundi*, Nr. 19, Frühjahr 1972; Nr. 21, Winter 1973; Nr. 25, Winter 1974.

1973

Essay im Ausstellungskatalog »Works in Review« von Gyorgy Kepes. Boston, Museum of Science, 15. Mai-12. Sept. 1973, S. 10-14.

1974

Lemonade and the perceiving mind. In: *Visual Education*. Hrsg. v. Charles E. Moorhouse. Carlton/Aust. : Isaac Pty, S. IX-XII.

On order, simplicity, and entropy. In: *Leonardo*, Frühjahr 1974, Bd. 7, S. 139-141.

On the nature of photography. In: *Critical Inquiry*, Bd. 1, Nr. 1, Sept. 1974, S. 149-161.

And this is about conceptual art (Exercises of the imagination). In: *New York Times*, 13. Juli 1974.

Words playing with shapes. In: *Harvard Magazine*, Juli/Aug. 1974, S. 66-67.

Snippets and seeds. Fourth instalment. In: *Salmagundi*, Nr. 27, S. 112-117.

Colors - irrational and rational. In: *Journal of Aesthetics and Art Criticism*, Bd. 33, Winter 1974, S. 149-154.

1975

Visual perception in the arts. Mit einem einleitenden Hinweis auf Seurat. In: *Psychology*. Hrsg. v. Gardner Lindzey u. a. New York: Worth, 1975.

Bemerkungen zum Schöpferischen. In: *Geisteskrankheit, bildnerischer Ausdruck und Kunst*. Hrsg. v. Alfred Bader. Bern: Huber (Auszug aus: Picassos »Guernica«, 1964).

Thomas Mann and Rudolf Arnheim: An unpublished exchange of

letters. In: *Michigan Germanic Studies*, Frühjahr 1975, Bd. 1, Nr. 1, S. 2-8.

Symbole und Stil. In: *Medium*, Bd. 5, 1975, S. 28-29

Anwendung gestalttheoretischer Prinzipien auf die Kunst. In: *Gestalttheorie in der modernen Psychologie*. Hrsg. v. S. Ertel u. a. Darmstadt: Stcinkopff.

Perception, impact and response to visual imagery. Keynote address. In: *Visual communication in art and science*. Australian Unesco Seminar, Melbourne 1972/Australian Government Publishing Service, Canberra 1975, S. 32-45.

Note on the spatial orientation of letters. In: *Visible Language*. Bd. 9, Nr. 4, Herbst 1975, S. 375/376.

Does anything go? In: *Introspect*, Nr. 1, Dez. 1975, S. 3.

An ABC of space for architecture. In: *The Structurist*, Nr. 15/16, 1975/76, S. 8-12 (Auszug aus: The Dynamics of architectural form).

1976

What is an aesthetic fact? In: *Studies in Art History*. Middle Atlantic Symposium on History of Art, 1974/76. Univ. of Maryland, 1976, S. 43-51.

Vorwort zu: *Vision and artifact*. Hrsg. v. Mary Hcnic. New York: Springer.

The perception of maps. In: *The American Cartographer*, Bd. 3, Nr. 1, 1976, S. 5-10.

Visual aspects of concrete poetry. In: *Yearbook of Comparative Criticism*. Bd. 7, 1976.

Snippets and seeds. Fifth instalment. In: *Salmagundi*, Nr. 35,S. 65-70.

Form durch Verformung. In: *artis*, Bd. 28, Sept. 1976, S. 26-27.

Editorial. In: *Journal of Aesthetics and Art Criticism*, Bd. 35, Nr. 1, Herbst 1976, S. 3-4.

Seeing, depicting and photographing the world. In: *The photography catalogue*. Hrsg. v. Norman Snyder. New York: Harper & Row, 1976, S. 226-228.

The unity of the arts: time, space, and distance. In: *Yearbook of comparative and general literature*, Nr. 25, 1976, S. 7-13. Indiana: Bloomington.

1977

The Dynamics of architectural form. Berkeley - Los Angeles: Univ. of California Press.

Dt. Übers.: Köln, DuMont, 1980

Symbols in architecture. In: *Salmagundi*, Nr. 36, Winter 1977 (Auszug aus: The Dynamics of architectural form).

From the surface into depth. In: *Bulletin of the Rhode Island School of Design*, Bd. 63, Nr. 4, Winter 1977, S. 36-40.

Thoughts on durability: Architecture as an affirmation of confidence. In: *AIA journal*, Bd. 66, Juni 1977, S. 48-50 (Auszug aus der Raoul Wallenberg Lecture, gehalten an der School of Architecture, Univ. of Michigan, Okt. 1976).

Erinnerung an Wilfried Basse. In: *Wilfried Basse*. Stiftung Deutsche Kinemathek. Berlin: Spicss, S. 77-78.

Musings of a reader. In: *Art Psychotherapy*, Bd. 4, Nr. 1, 1977, S. 11-14.

Über das Sichtbare in unserer Welt. In: *Festschrift für Otto von Simson*. Hrsg. v. Lucius Grisebach u. a. Berlin: Propyläen.

Perception of perspective pictorial space from different viewing points. In: *Leonardo*, Bd. 10, 1977, S. 283-288.

1978

Brunelleschi's peepshow. In: *Zeitschrift für Kunstgeschichte*, Bd. 41, 1978, S. 57-60.

Notes on creative invention. In: Le Corbusier at work. Hrsg. v. Eduard F. Sekler u. a. Cambridge/Mass.: Harvard, S. 261-266.

Die Fotografie - Sein und Aussagc. In: *Dumont Foto 1: Fotokunst und Fotodesign international*. Hrsg. v. Hugo Schöttle. Köln: DuMont.

The art of psychotics. In: Art Psychotherapy, Bd. 4, Nr. 3/4, 1977, S.

113-120.

Space as an image of time. In: *Images of Komanticism*. Hrsg. v. Karl Kroeber u. a. New Haven: Yale, S. 1-12.

On the late style of life and art. In: *Michigan Quarterly Review*, Bd. 17, Nr. 2, Frühjahr 1978, S. 149-156.

Visiting Palucca. In: *Dance Scope*, Bd. 13, Nr. 1, Herbst 1978, S. 6-11. Dt. Übers.: Ein Wiedersehen mit Palucca. In: *Weltbühne*, Berlin (Ost), Bd. 74, 2. Jan. 1979, S. 11-15.

Spatial aspects of graphological expression. In: *Visible Language*. Bd. 12, Nr. 2, Frühjahr 1978, S. 163-169.

A stricture on space and time. In: *Critical Inquiry*, Bd. 4, Nr. 4, Sommer 1978, S. 645-655.

1979

(mit Werner Korb) Visuelle Wahrnehmungsprobleme beim Aufbau chemischer Demonstrationselemente. In: *Neue Unterrichtspraxis*, Bd. 12, März 1979, S. 117-123.

인명 찾아보기

칙', '만유인력의 법칙'을 발견하여 근대 과학 이론을
세움. → 85

다윈 Darwin, Charles Rober(1809~1882) : 아버지
의 뜻에 따라 의학 공부, 후에 신학대학으로 옮김.
생물학에 몰두. 1831년 대학을 졸업, 박물학자로서
해군 측량선 비글호를 타고 남아메리카와 남태평양
군도 및 오스트레일리아를 탐험하며 화석 등 자료
수집. 그 관찰 결과는 논문『진화론』으로 정리됨. 저
서로는『종의 기원』,『비글호 항해의 동물학』,『산호
초』등이 있음. → 74, 81

드가 Degas, Hilaire Germain Edgar(1834~1917) :
은행가 집안에서 태어나 법학, 미술 공부. 1862년
마네와 교제·무희, 연예인 등의 순간적인 모습을 그
리는데 뛰어남. 대표작으로는『춤추는 소녀』,『경마
장 풍경』이 있음. → 26

라그랑주 Lagrange, Joseph Louis(1736~1813) : 이
탈리아 토리노에서 태어나 열아홉 살 때 토리노 왕
립 군관학교 수학 교관이 됨. 달랑베르의 추천으로
프리드리히 2세의 초청을 받아 베를린 학사원 수학
부장이 됨. 수학에 있어 변분학을 수립하고 정수론,
미분 방정식(「미분학의 원리를 포함한 수론」), 타원
함수론, 불변식론에 관해 많은 연구. 수학을 물리학
으로 응용하고 천문학, 파동 방정식 등을 연구하였으

며, 저서 『해석 역학』에 의해 새로운 역학의 단계를 열었다. → 85

라마르크 Lamarck, Jean Baptiste(1744~1829) : 신학을 공부하다가 나중에 의학과 식물학을 전공하여 파리 식물원의 동물학 교수가 됨. 진화의 원인이 기관을 사용하느냐 않느냐에 따른다는 용불용설(用不用說)과 환경의 영향을 받아 생긴 변이가 유전된다는 두 가지 요인으로 설명하였다. 저서에 『프랑스 식물지』, 『무척추 동물의 체계』, 『동물철학』, 『무척추 동물지』가 있음. → 82

라이프니츠 Leibniz, Gottfried Wilhelm(L646~1716) : 대학 교수의 아들로 태어나 라이프치히대학에서 철학과 법학, 예나대학에서 수학을 공부. 수학에서 미분과 적분, 물리학에서 에너지 개념의 기초를 세웠고 철학에서는 우주 만물이 비물질적인 무수한 단자로 이루어졌다는 『단자론』을 주장. → 85

랜들 Randall, Merle : 찾아보기의 "루이스" 소개를 보라. → 54

랜츠버그 Landsberg, P. T. : 저술로 1961년 영국 웨일즈 대학에서 나온 『Entropy and the unity of knowledge』 있음. → 29

러브조이 Lovejoy, Arthur Oncken(1873~1962) : 베를린에서 태어나 미국 캘리포니아대학과 하버드에서

공부, 1910~38년 볼티모어의 존스홉킨스 대학 교수. 잡지 『Journal of History of Ideas』의 편집자. 주요 저서로는 『이원론에 대한 반란』(1930), 『여러 관념의 역사에 관하여』(1948)가 있음. → 91

레잉 Laing, Ronald David(1927~) : 영국의 정신과 의사. 글라스고우 태생. 의학적 질병관에 바탕을 둔 정신의학을 부정하고 사회적, 정치적으로 짜인 틀에서 정신 장애가 조성된다는 '반(反) 정신의학'을 주장. 1965년 독창적인 치료관에 의거한 진료시설인 킹즐리를 세움. 인간의 실존분석적 저술로 『찢어진 자아』(1960), 『자기와 남』(1961), 『광기와 가족』(1964), 『가족의 정치학』(1971) 등 다수. → 105

롬브로소 Lombroso, Cesare(1836~1909) : 이탈리아 베로나에서 태어나 토리노, 파비아, 빈에서 수학. 파비아 대학 교수(1864), 페자로 정신병원장(1970), 토리노 대학 정신병학과 법의학 교수(1976). 1905년 범죄인류학 강좌 창설. 범죄인 정형론과 격세유전론을 기초로 선천적 범죄인 범주를 확립하여 범죄의 실증적 연구를 싹트게 함. 주요 저서로 『범죄인론』(1876), 『천재와 광기』(1864)가 있음. → 24

루벤스 Rubens, Peter Paul(1577~1640) : 독일의 지겐에서 태어났으나 열 살 때부터 아버지의 고향인 폴랑드르 지방의 안트베르펜에서 거주. 1591년부터

그림 공부 시작. 1600년부터 8년 간 만토바와 로마에서 고대와 르네상스 미술 공부. 1609년 총독 알베르트공의 궁정화가. 1621~1625년 파리 뤽상부르 궁전에 그의 예술 경향과 바로크 회화의 특징을 나타낸 대작 『마리 드 메디시스의 생애』를 비롯한 많은 작품을 남김. → 44

루이스 Lewis, Gilbert Newton(1875~1946): 미국 매사추세츠 태생. 매사추세츠공대와 캘리포니아대학 교수. 1908년 불완전 기체와 실제 용액을 이상계(理想系)와 같은 단순한 형태로 열역학적으로 기술할 수 있게 한 도산능(逃散能) 활동도 개념을 도입. 1916년 「원자와 분자」라는 논문에서는 이온의 형성을 전자껍데기의 형성에 기초하여 고찰함과 아울러 비이온성 화학결합은 두 개의 원자가 전자쌍을 공유하기 때문이라고 밝힘. 저서로는 『루이스-란들 열역학』이 있다. → 54

르 코르뷔지에 Le Corbusier(1887~1965) : 스위스에서 시계공의 아들로 태어나 독학으로 건축 공부, 철근 콘크리트 건축의 새로운 차원을 개척함. 그의 설계작으로 가장 유명한 것은 유엔 본부 건물이다. 그 밖의 마르세유 아파트, 브라질의 교육 보건성 건물은 현대 건축의 선구적 작품임. → 91

리스만 Riesman, David(1909~2002) : 미국 필라델피

아에서 태어나 하버드대학 졸업. 시카고대학과 하버드대학교 사회학 교수. 대중문화를 포함한 사회학, 문화인류학, 사회심리학에 문제를 설정하여 큰 반향을 일으킨 『고독한 군중』(1950) 그리고 『개인주의의 재검토』(1954) 같은 저서가 있다. → 85

마흐 Mach, Ernst(1838~1916) : 빈대학에서 수학과 물리학을 공부, 그라츠와 프라하 대학 교수를 지냄. 1870년에 낸 『에너지 보존 법칙의 역사와 기원』으로 에너지 이론의 기초를 세움. 그가 도입한 '마하'는 오늘날 초음속 비행 속도의 단위로 쓰임. 1883년 유명한 『역학의 발전-그 역사적 비판적 고찰』을 발표. → 17

말레비치 Malevich, Kazimir Severinovich(1878~1935) : 소련 키예프 근교에서 태어나 모스크바의 회화, 조각, 건축학교에서 공부. 1900년부터 입체주의와 미래파의 융화를 지향하다가 추상화로 기움[『흑색의 정사각형』(1913)]. 1914년 『다이내믹한 슈프레마티즘(지고 주의)내를 발표하며 순수감성을 절대시하는 회화 이론을 제창. 제2차 대전 후에 미술계에서 새로운 평가가 일어남. → 26

모렐 Morel, Auguste Bnedicht(1809~1873) : 프랑스의 정신병 학자. 낭시 부근의 마레빌 정신병원장(1848), 루앙 부근의 생티용 병원장(1856)을 지냄.

신체적 변성과 정신적 변성의 연관에 대한 연구('모렐 변성증')로 알려짐. → 24

모차르트 Mozart, Wolfgang Amadeus(1756~1791) : 오스트리아의 잘츠부르크에서 대주교의 전속음악가 집안에서 태어나 일찍이 '음악의 신동'으로 널리 알려짐. 하이든과 더불어 빈의 고전파 음악을 확립. 대표작으로는 교향곡 14번 『주피터』, 가극 『피가로의 결혼』, 『돈 지오바니』, 『마적』, 피아노 협주곡으로 『대관식』이 있음. → 39

모페르튀 Maupertuis, Pierre-Louis Moreau de (L698~1759) : 프랑스 생말로에서 태어나 파리에서 수학 공부. 1723년 「악기의 형상」에 대한 논문으로 과학 아카데미 회원이 됨. 1928년 영국에서 프랑스에 뉴턴 역학을 들여옴. 1935년 관측대 대장으로 북극원의 라 플란트에서 지구가 편평함을 확인. 1944년 역학의 중요한 기초가 되는 "최소작용의 원리"를 이끌어 냄. → 85, 110

바이슈타인 Weissteia, Naomi : 이 책에 언급된 논문은 What the frog's eye tells the human brain: single cell analyzers in the human visual system. In: Psychol. Review 1969, Bd 72, 157~176. → 103

버코프 Birkhoff, George David(1884~1944) : 하버

드대학과 시카고대학에서 공부한 미국의 수학자. 프
린스턴 대학과 하버드대학 교수를 지냄. 푸앵카레,
리야푸노프가 정성적(定性的), 위상적 방법을 도입해
발전시킨 미분방정식론을 연구 승계하고 푸앵카레의
미완된 정리도 증명하여 1912년에는 역학계의 이론
을 창출하여 크게 이바지함. 1931년에 제시한 "에르
고드 정리"의 성립조건도 통계역학의 기초를 다지는
업적임. → 94, 112

베론펠트 Bernfeld, Siegfried : 이 책의 문헌 목록 12
를 보라. → 109

베어 Baer, Karl Ernst von(1792~1876) : 에스토니
아 태생의 독일 동물발생학자. 뷔르츠부르크대학에서
공부. 쾨니히스베르크대학 교수(1819). 포유류의 난
자와 척색 발견, "배엽설" 그리고 서로 다른 동물이
라도 발생 초기 모습은 비슷하다는 "베어의 법칙" 같
은 동물발생학적 업적 외에 인류학, 인종학, 고고학,
언어학 연구. → 77, 109

보넨콩트르 Bonnencontre, Ernest : 이 책에서 언급됨.
→ 60

보들레르 Baudelaire, Charles Pierre(1821~1867) :
말라르메, 랭보, 베를렌 등과 함께 19세기 프랑스를
대표했던 시인 · 비평가. 근대 상징주의의 시조로 일
컬어짐. 리용 왕립중학(1882~1836), 1939년 파리

루이 르그랑 중학 퇴학. 1845년 『1845년의 살롱』으로 미술 비평가로 등단. 환상적인 산문과 시를 잡지에 투고하는 한편 미국의 에드가 엘렌 포를 프랑스에 번역(1856), 소개하기도 했다. 작품 및 비평으로는 『악의 꽃』, 『라 광파를로』, 『1959년의 살롱』, 『들라크루아의 작품과 생애』, 『현대 생활의 화가』 등이 있음. → 9, 23

볼츠만 Boltzmann, Ludwig(1844~1906) : 빈에서 태어나 빈 대학에서 공부한 뒤 그라츠, 뮌헨, 빈 대학 교수. 1872년 기체 분자 운동에 관한 맥스웰의 이론을 수정하고 속도 분포의 법칙을 확률론에 의해 나타냈다. 또 물리학에 확률론을 도입하여 통계 역학의 기초를 세워 발전시킴. "슈테판-볼츠만 법칙", "볼츠만 방정식", "볼츠만의 원리"의 발표, 『기체론 강의』 등의 저술을 통해 이론 물리학의 발전에 큰 발자취를 남김. 쇼펜하우어 철학의 영향을 받아 자살. → 23, 57

뷔토르 Butor, Michel(1926~) : 프랑스 릴 근교 몽상바뢸 출신 작가. 파리 대학에서 철학 공부, 이집트와 영국에서 교직 생활을 거쳐 작가 활동. 1950년대 누보 로망의 대표작으로 『밀라노 거리』, 『시간표』, 『변심』, 『단계』, 1960년대의 미국 소재작 『모빌』, 『매초 수량 681만 리터』, 1970년대의 연작 『토지의

정령」, 『꿈의 물질』, 『연주목록』 등이 있다. → 13

브래그 Bragg, William(1890~1971) : 오스트레일리아 애들레이드 태생인 영국 물리학자. W. H 브래그의 장남. 1909년부터 케임브리지의 트리니티 칼리지에서 공부. 1912년 "브래그 법칙"을 끌어냄. 1915년 아버지와 함께 알칼리하이드 결정을 시작으로 X선에 의한 정량적 결정구조 해석 방법을 확립해 노벨 물리학상을 받음. 1919년 맨체스터대학 교수, 1937년 국립 물리학 연구소장, 1954~1966년 왕립 연구소장을 지냄. → 104

브러쉬 Brush, Stephen G.: 이 책의 참고문헌 17을 보라. → 23

비어즐리 Beardsley, Monroe curds(1915~1985) : 1939년 예일대학 박사. 1967~68년 미국 미학회 회장. 주요 저서인 『미학』(1958)에서 심리학적 미학에 반대한 메타비평으로서의 철학적 미학을 제창. 잉가르덴, 스트로슨, 듀이의 영향이 나타난다. 그 밖의 저서로 윔재트와 함께 쓴 『의도의 오류』, 『정서의 오류』가 있다. → 104

빙켈만 Winckelmann, Johann Jochaim(1717~1768) : 독일의 작센 태생의 미학, 미술사학자. 1755년 로마와 이탈리아에서 고대 미술과 유적 조사. 1755년 「회화 및 조각에 있어서 그리스 미술품의 모방에 관

한 고찰」로 고전주의 사상에 선구적 구실. 저서로
『그리스 미술 모방론』(1755), 『고대 미술사』(1764)가
있음. → 92, 110

쇠라 Seurat, Georges(1859~1891) : 파리 태생의 신
인상주의 화가. 1875년 조각가 르퀴앙 밑에서 데생
공부. 에콜 데 보자르에서는 레만의 지도를 받음. 슈
브뢸, 블랑, 루르의 빛과 색채에 관한 과학 저서를
읽거나 들라크루아의 작품을 분석한 결과는 작품
『아니에르에서의 수영』(1984)에 나타남. 그 밖의 시
냐크, 피사로와 함께 신인상주의의 탄생을 선언한
『그랑트자트 섬의 일요일』(1986), 선과 운동의 표현
가능성을 탐구 한 『광대』와 『사유춤』이 있음. → 26

쇤베르크 Schonberg, Arnold(1874~1951) : 유태인
상인의 아들로 태어나 체믈린스키에게 대위법과 작곡
이론을 익힘. 처음에는 『맑게 개인 밤』, 『펠레아스와
멜리장드』 같이 후기 낭만파의 영향을 받은 곡을 썼
으나 틀에 박힌 음악에서 벗어나 마침내 12음 기법
을 확립함. 나치의 턴압으로 오스트리아에서 미국으
로 망명. 유명한 작품으로는 『달의 피에로』, 『바르샤
바의 생존자』, 『나폴레옹 찬가』 등이 있음. → 106

쇼펜하우어 Schopenhauer, Arthur(1788~1860) : 단
치히에서 은행가의 아들로 태어나 상업에 나섬.
1809년 괴팅엔 대학에서 자연과학, 역사, 철학 공부.

1819년 대표작 『의지와 표상으로서의 세계』를 발표. 1820년 베를린대학 강사. 플라톤, 칸트, 인도의 우파니샤드의 영향을 받아 독특한 철학 세계를 이룸. 니체를 비롯한 문학 등 예술에 많은 영향을 끼침. → 84

슈뢰딩거 Schrödinger, Erwin(1887~1961) : 빈 태생으로 이론 물리학을 전공하여 양자 역학(파동 역학) 이론을 확립. 드 브로이의 물질파를 발전시켜 "슈뢰딩거 파동 방정식"을 이끌어냄으로써 양자 현상을 실제로 풀어낼 수 있게 함. 1933년 노벨 물리학상을 받음. → 56

스미스 Smith, Cyril Stanley(1903~1992) : 영국 버밍엄 태생의 미국 야금학자. 버밍엄대학과 매사추세츠 공대에서 공부. 시카고대학 금속학 연구소장 및 교수(1946~61), 매사추세츠 공대 교수(1961~1969). 저술로 『금속학 역사의 기원』(1968), 『예술에서 과학으로』(1980), 『구조의 탐구』(1981) 등이 있음. → 32, 58

스미드슨 Smithson Robert(1938~1973) : 미국 뉴저지 태생으로 1955~1956년에 뉴욕에서 공부. 1960년경 추상성이 높은 표현주의 그림을 그리다가 1965년 들어 철제 조각을 만들며 미니멀 아트에 가까워짐. 야외에 나선형으로 쌓아올린 모양의 거대한 70년대 작품들의 주제는 엔트로피 사상을 표현함. → 28

스펜서 Spencer, Herbert(1820~1903) : 영국의 더비에서 교사의 아들로 태어나 독학으로 철도기사, 경제신문 기자가 됨. 영국 경험론과 진화론을 바탕으로 "적자 생존설"과 "사회유기체설"을 주장. 저서로 『제1원리』, 『생물학 원리』, 『사회학 연구』가 있음. → 75, 92, 108

아른하임 Arnheim, Rudolf(1904~2007) : 미술 비평가이자 예술심리학자. 베를린에서 태어나 대학에서 심리학 공부. 1940년 런던에서 미국으로 이민을 떠나 1946년에 귀화. 1968년부터 1974년까지 하버드대학 영상예술 센터 교수. 영화의 미학적 측면에 초점을 맞춰 영상의 형식과 예술적 효과를 분석한 『예술로서의 영화』(1932)를 비롯하여 예술현상과 시각(視覺)의 관계를 예술심리학적으로 고찰한 저서가 많다. 몇 가지를 들면 『미술과 시각』(1954), 『피카소의 게르니카—회화의 탄생』(1962), 『예술심리학』(1966), 『건축형태의 다이내믹스』(1977), 『중심의 힘』(1982) 등.

아르프 Arp, Hans(1887~1966) : 당시에 독일에 속했던 슈트라스부르크에서 태어나 프랑스에 귀화. 1916년 취리히에서 다다이즘 운동. 회화와 조각에 있어 주로 추상적인 작품을 많이 발표. 작품으로 『칠해진 나무』(1917), 『토르소』(1931), 『기계의 수염』(1965)이 있으며 하버드대학 대학원의 벽면 부조와 파리 유

네스코 본부의 구리 부조도 유명함. → 46, 96

아이젱크 Eysenck, Hans Jikgen(1916~1997) : 베를린 태생의 영국 심리학자. 1934년 영국 이주. 2차 세계 대전 중 신경증에 관한 연구로 주목을 받음. 1955년 런던대학 교수, 모슬리 병원의 심리학 연구 실장. 심리학 임상 방법을 이용해 개발한 심리테스트나 행동요법으로 유명함. 저서로는 성격에 관한 인자 분석적 연구와 유럽의 성격유형학을 결부시킨 『자기 발견의 방법』(1976)이 있음. → 92, 112

애덤즈 Adams, Henry(1838~1918) : 미국 보스턴에서 태어나 하버드와 베를린 대학에서 공부. 『북미평론』 편집장. 할아버지와 아버지는 대통령과 외교관이었음. 저서로는 『토머스 제퍼슨 및 제임스 매디슨 치하의 합중국사』(1889~1991), 『몽생 미셸과 샤르트르』(1904), 『헨리 애덤스의 교육』(1907), 소설 『데모크라시』(1880)가 있음. → 23

앨린 Allen, Grant(1848~1889) : 캐나다 온타리오 주 킹스턴 태생의 작가. 미국과 유럽에서 자연과학을 연구한 적이 있으며 소설 작품을 통해 윤리 및 환경 문제를 다루고 아울러 여성해방을 위해 노력함. 저서로는 『자연 연구』(1883), 『신에 대한 사상의 발전』(1897) 등이 있음. → 80, 92

앵그리스트/헤플러 Angrist, Stanley W. and Loren

G. Hepler : 이 책의 문헌 목록 3을 보라. 그 밖에 관련 논문으로 Demons, Poetry and Life: A Thermodynamic View, Texas Quarterly 10(1967), 27~28도 있음 → 21

에딩턴 Eddington, Arthur Stanley(1882~1944) : 영국의 천재 물리학자. 케임브리지대학에서 수학과 물리학 공부. 그리니치 천문대 교수를 거쳐 1914년에 케임브리지 천문대장. 별의 질량과 광도 관계를 밝혔으며 항성의 계통적 운동이나 항성계의 구조, 항성 내부의 이론적 연구에 노력. 주요 저서로는 『항성 내부 구조론』이 있음. → 43

올덴버그 Oldenburg, Claes(1929~) : 스톡홀름에서 태어나 미국 예일대학과 시카고 미술연구소에서 공부. 1959년 뉴욕에서 처음 가진 조각 개인전을 시작으로 오브제가 객관적·일상적 환경 속에서 전개되는 해프닝을 연출. 일상적 오브제를 엄청나게 확대시켜 관객에게 충동을 일으키거나 청소기나 선풍기 같은 가전제품을 부드러운 소재를 가지고 익살스럽게 만들었으며, 60년대 말부터는 오브제를 거대한 기념물로 만들어 도시 공간에 두는 데생과 구상을 발표. → 95

와이트 Whyte, Lancelot Law : 이 책에서 언급된 논문은 Atomism, structure, and form. In : Kepes(36), 20~28. → 25, 70, 105

워홀 Warhol, Andy(1928~1987) : 미국의 팝아트 화가이자 영화제작자. 피츠버그 카네기 공대에서 공부. 1952년 뉴욕에서 상업디자이너로 출발했다가 화가로 활동. 만화와 신문 사진의 한 장면, 영화배우의 브로마이드 따위를 실크스크린으로 캔버스에 옮겨 확대하는 기법으로 유명해짐. 그 밖의 1963년 『슬리프』, 『엠파이어』 같은 실험영화와 소설 작품도 있음. → 37

웨버 Weber, Christian O. : 문헌 목록 67을 보라. → 88

위너 Wiener, Norbert(1894~1964) : 미주리 주 컬럼비아 태생의 사이버네틱스 제창자. 내세에 하버드대학 대학원에 들어가 수리철학 논문으로 박사 학위. 케임브리지의 러셀과 괴팅엔의 힐베르트에게서 수학. 1919년부터 매사추세츠 공대에서 강의와 연구. 확률과정 의 세기 스펙트럼에 관한 위너-힌친의 정리, 벡터이론에 관한 바나흐-위너 공간이론 그리고 위너-홉의 예측방정식으로 널리 알려짐. 저서로 『사이버네틱스』, 『인간기계론』, 『과학과 신』 등이 있다. → 107

조운즈 Jones, Ernest(1879~1958) : 영국의 정신분석학자로 프로이트의 추종자. 정신분석의 확립에 힘씀. 저서로 『프로이트의 생애와 저서』가 있음. → 83

췰너 Zöllner, Johann K. F.(1834~1882) : 베를린 태생의 천체 물리학자. 라이프치히대학 교수. 천체 광도 측정법의 기초를 세움. 베버의 전기역학 이론에

서 더 나아가 착시 현상을 연구("췰너의 평행선"). 심
령론의 신봉자였음. → 83, 109

칲 Zipf, George K. : 이 책의 주 19와 참고문헌 72
를 보라. → 110

칸트 Kant, Immanuel(1724~1804) : 독일 쾨니히스
베르크에서 철학, 수학, 물리학, 신학을 공부하고 대
학 교수로 지냄. 데카르트의 합리주의 철학과 영국의
경험주의 철학을 종합하여 새로운 비판 철학을 확립.
근대 철학에 큰 영향을 준 저서로 1781년의 『순수
이성 비판』, 1788년 『실천 이성비판』, 1790년의
『판단력 비판』이 있음. → 101

캐넌 Cannon, Walter B.(1871~1945) : 미국의 신경
생리학자. 버나드가 처음 시작한 일을 이어받아 생체
조직에 있어서 중추 신경 구조의 일반 경향인 균질
(homoestasie) 원리를 수립함. → 87

케이쥐 Cage, John(1912~1992) : 로스앤젤레스 태
생의 작곡가로 쇤베르크에게서 공부함. 악기의 현에
여러 가지 물건을 올려놓아 음질을 변조시킨 피아노
작품과 음색을 우연과 상황에 따라 제멋대로 나타내
도록 한 실험적 작품들로 널리 알려짐. → 27, 106

케플러 Kepler, Johannes(1571~1630) : 독일 뷔르템
베르크의 바일에서 태어나 튀빙엔에서 신학 공부, 코
페르니쿠스의 지동설에 감동을 받아 천문학에 몰두.

프라하의 티코 브라헤의 제자가 되어 궁정 수학 관직을 이어받음. 화성 관측 자료를 지동설 관점에서 연구하여 행성의 궤도와 운동에 관한 "케플러 제3법칙"을 발견. 저서로는 『우주의 신비』(1596년)가 있음. → 57

켈빈 Kelvin, Lord(1824~1907) : 본디 William Thomson Kelvin이었으나 대서양 해저 전선 설치에 이론과 기술로 이바지함으로써 작위를 받음. 케임브리지대학 출신. 1846년부터 글라스고우대학의 이론물리학 교수. 클라우지우스와 거의 비슷한 시기에 열역학 제2법칙과 고전 열역학을 창시함. 특히 1848과 1854년에 'K'로 표시되는 절대온도 개념을 확립했고 1854년에는 줄(Joule)과 더불어 "줄-톰슨 효과"를 발견함. 저서로 『열역학 이론』(1904) 등이 있음. → 23, 78

쾰러 Köhler, Wolfgang(1887~1967) : 독일 태생의 형태 심리학 창시자 가운데 한 사람. 괴링엔, 베를린, 프린스턴 대학 교수를 지냄. 1933년부터 미국 거주. 지각과 기억 연구에서 생리학적 가설을 채용한 역학설을 제창. 저서로는 『유인원을 대상으로 한 지능검사』(1917), 『형태심리학』(1929), 『심리학에서의 역동적 관계』(1958) 등이 있음. → 8, 17, 45, 55, 71, 105, 112

퀴리 Curie, Pierre(1859~1906) : 파리 소르본대학
에서 수학과 물리학을 전공. "피에조 현상"을 발견
함. 폴란드 출신인 아내 마리와 함께 '폴로늄'과 '라
듐'을 발견. 1902년에는 광석에서 라듐을 빼내는 데
성공. 1903년 영국 왕립 학사원으로부터 데이비상,
이어서 노벨 물리학상을 받음. → 17

크로췌 Croce, Benedetto(1866~1953) : 이탈리아의
역사 철학자이자 정치가. 1925년 반파시즘 성명을
발표한 뒤 공직에서 물러남. 1920/21년과 1944년
장관으로 일함. 19세기 이탈리아를 지배하던 실증주
의 철학을 극복하고 미적 직관과 논리적 개념, 경제
적 행위와 윤리적 행위로 이원화된 정신을 역사철학
적으로 승화시킴. 저서로 『정신의 철학』, 『미학개론』,
『생각과 행동의 역사』 등이 있음. → 79

클라우지우스 Claussius, Rudolf Julius Emanuel
(1822~1888) : 1865년 엔트로피 개념을 처음 사용
한 독일 물리학자. 열역학 및 기체 운동론을 정립.
열의 분포의 변화에 의해 동력을 얻어낼 수 있다는
카르노의 견해를 줄과 마이어가 세운 "열과 일의 당
량 관계의 원리"와 관련 지어 열역학 제2법칙을 수
립. 또 "열과 일의 당량 관계 원리"를 화학적인 것과
전기적인 것 등을 포함한 것으로 확장하여(제1법칙)
열 이론을 체계화함. → 23, 78

킴레 Kiemle, Manfred : 이 책 참고문헌 37을 보라. → 107

토이버-아르프 Taeber-Arp, Sophie(1889~1943) : 스위스 화가, 조각가. 1921년부터 남편 아르프의 영향을 받아 그림을 발전시켰으나 기하학적 형태를 구조적으로 배열하면서 온전한 독자적 세계를 이룸. 1916~20년 다다 운동에 참여. → 97

톰슨 Thomson Joseph John(1856~1940) : 영국 맨체스터 태생으로 케임브리지대학에서 공부. 1884년 그 대학 캐번디시 연구소 교수, 85년 연구소장이 됨. 여기서 진공 유리관 속을 흐르는 음극선의 정체를 밝혀내어 나중에 진공관, 전자계산기, 텔레비전 발명의 기초가 이루어짐. 1906년 노벨 물리학상 수상. 저서로『물리학 및 화학에 대한 역학의 적용』이 있음. → 18, 64, 104

툴루즈-로트렉 Toulouse-Lotrec, Henri de(1864~1901) : 프랑스의 툴르즈 백작 후손으로 어려서 불구가 됨. 1882년 파리에서 보나와 코르몽에게 배움. 1866년부터 몽마르트에 살며 창녀, 서커스, 경마장에서 그림 소재를 찾음. 드가와 고갱 그리고 일본 판화의 영향을 받아 동적인 선과 열은 색상을 나름대로 개발함. 유겐트 양식 예술에 영향을 끼침. 또 색상 인쇄술에 몰두하여 예술적 포스터 그림의 선구자가 됨.

대표작으로는 『백작부인』, 『긴 의자에 앉은 붉은 머리 여자』, 『물랭루즈의 여왕』 등이 있음. → 26

틴들 Tyndall, John(1820~1893) : 에이레 태생으로 측량 및 철도기사, 1847년에는 햄프셔에서 수학교사 생활. 1848년 하이델베르크에서 수학. 1851년부터는 베를린에서 자기장에서의 결정체 성분에 관해 계속 연구. 1853년부터 영국 왕립 연구소 교수 및 소장. 미립자의 산광, 대기권 수증기의 구실을 밝히며 "틴들 현상"을 발견. → 22

파높스키 Panofsky, Erwin(1892~1968) : 하노버 태생으로 함부르크와 프린스턴 대학 교수를 지냄. 예술 형식사와 이론, 고대 그리스 · 로마의 성화상과 뒤러 연구에 업적을 남김. 주요 저서로는 『뒤러의 예술이론』(1915), 『11세기에서 13세기에 이르는 독일의 조형미술』(1924), 『서양 예술에 있어서 부흥과 부활』(1960)이 있음. → 111

파스칼 Pascal, Blaise(1623~1662) : 어려서부터 수학, 물리학을 공부하여 16살 때 『원추 곡선론』을 발표하여 세상을 놀라게 함. "파스칼의 원리", "유체의 평형", "확률의 이론" 등으로 과학과 수학에 큰 업적을 남김. 저서로 인간은 '생각하는 갈대'란 말로 유명한 『광세』, 『수삼각형론』, 『기독교의 변증론』, 『사이클 로이드 일반론』 등이 있음. → 13, 32

1624년 로마에서 공부. 1541년 루이 13세의 초빙을 받아 파리에 갔지만 궁정 활동에 만족치 못하고 60년부터 마침내 로마에 정착. 일찍부터 니오베, 라오콘 등 많은 고대 조각들을 보고 아르베르디, 레오나르도의 작품을 연구하여 형식 및 구도의 합리적 일치, 그리고 나아가 자신의 내면세계를 추구함. 주요 작품으로는 『솔로몬의 판결』, 『아르카디아의 목양』, 『파르나스』, 『우물가에 있는 레베카』, 『주신제』 등이 있음. → 60

프랑크 Franks Helmar : 이 책에선 그의 Zur Mathematisierbarkeit des Ordnungsbegriffs가 언급됨. → 107

프로이트 Freud, Sigmund(1856~1939) : 체코의 모라비아에서 태어나 빈대학 의학부를 졸업. 뇌 해부학을 연구하다가 파리에서 최면 요법으로 히스테리 치료에 몰두. 그러다가 최면술 대신 자유 연상법에 의한 치료 방법 개발. 꿈, 착각, 성욕의 심리 분석에 새로운 길을 개척. 1938년 나치에 의해 추방당해 런던에서 실나가 암으로 사망. 저서에 『히스테리 연구』, 『꿈의 해석』, 『정신 분석학』 등이 있음 → 83, 109

플러토 Plateau, Joseph : 벨기에 물리학자. 이 책의 주 4에서 언급됨. → 104

플랑크 Planck, Max Karl Ernst Ludwig(1858~1947)

: 독일 킬에서 출생하여 킬과 베를린 대학 교수를 거쳐 1913년 베를린대학 총장이 됨. 열역학 제2법칙과 열역학의 물리적·화학적 응용 및 전기 전도에 대해 연구("플랑크 복사 법칙"). 1900년 복사 에너지의 불연 속성을 전제로 한 양자론의 바탕을 세워 아인슈타인, 보어에게 큰 영향을 줌. 1918년 노벨 물리학상 수상. → 21, 32, 110

피 Fee, Jerome : 이 책의 참고문헌 26을 보라. → 110

피에로 델라 프란체스카 Pierro della Francesca(1420년경~1492) : 이탈리아 움브리아 지방 태생으로 피렌체에서 1442년 도미니코 베네치아의 조수로 일한 것으로 보아 그 제자로 추정. 1442년부터는 보르고, 우르비노, 리미니, 로마 등 여러 도시에서 활동한 자취를 남김. 현대에 와서야 초기 르네상스 시대의 가장 위대한 화가로서 인정됨. 주요 작품으로는 『자비의 마돈나』(1445), 『성 십자가 이야기』(1466) 등과 『회화의 원근법』, 『5개의 바른 형체』 같은 저서가 있음. → 44

헤플러/앵그리스트 Angrist, Stanley W. and Loren G. Hepler : 이 책의 참고문헌 3을 보라. 그 밖에 관련 논문으로 Demons, Poetry and Life: A Thermodynamic View, Texas Quarterly 10(1967), 27~28도 있음. → 21

호우가드 Hogarth, William(1697~1764) : 영국의 화가. 가난한 학교장의 아들로 태어나 1720년부터 동판각, 삽화를 그리며 바록 화가인 든힐에게 그림을 배움. 1732년 『창녀 역정』과 1735년 『방탕자 역정』이란 화보로 큰 성공을 거둠. 1745년의 『결혼 풍속도』와 『하루에 네 번』은 상류사회를 풍자한 작품임. 『코람 대위』 같은 작품은 영국 회화의 걸작에 꼽힘. 그밖에 논문 『미의 분석』(1753)이 있음. → 26, 111

홀튼 Holton, Geraid(1922~) : 베를린 태생의 미국 물리학자. 하버드대학 제퍼슨 물리학 연구소 교수. 『과학 사상의 기원』(1973), 『과학의 진보와 그 책무』(1986) 등 물리학과 과학사에 대한 저술 다수. → 104